U0032838

月光下，我想念

寫給音樂的情書

石青如 著

音符寫不出來的時候，寫寫字吧！

這序，不知如何起頭。每次作品發表的時候，有一件事總是困擾著我——寫樂曲解說。

想表達的全寫在樂章裡面了，聆聽便是。語言文字上的解說，感覺倒像畫蛇添足了，畢竟音樂是用來「聽」的。但也畢竟，音樂確實有點抽象，需要說點什麼來帶著聽眾進入音樂，讓人能稍稍理解，進而感受它。

那麼，書寫的篇章呢？雖然比起音樂，文字具體一點。

寫曲子的大部分時光，是案牘前的枯燥繁瑣和看似無所事事的走動遊晃。

昨日構思的，今天有可能全盤否定掉；本來充滿樂思靈感的，

不知何因，第二天醒來思路枯澀僵硬，什麼美妙的 idea 全不見了，

只能從一片荒蕪之中，再慢慢尋找有可能的生機。每一首曲子都

是漫漫長路似無盡頭，還不時迷路。「有時候，繞路的人先到呢！」

好友這麼說。

音符寫不出來的時候，寫寫字好了。

於是，這些文字斷斷續續地，在春夏秋冬日月星辰裡，陪伴自

己度過許多挫敗和疲累的時刻，安撫著江郎才盡的窘迫和無奈，也

記錄了無所事事裡的天馬行空和一點靈光乍現神來一筆的小歡喜。

但無論如何，言有窮時而意無盡，Where words fail, music

speaks.

這一切始於無心，也沒有柳成蔭。僅僅是一個深愛音樂的人，

內心幽微而真誠的隻字片語。

contents

contents

contents

第一輯
寫給音樂的情書

生命是這樣無由地感傷，有時惹得人無所適從。

音樂像母親般聆聽我，它注視我所有的傷口，溫柔陪伴我。

我來到音樂裡面，守好心，讓它安靜待著，等候黑夜過後的黎明到來。

月光

親愛的W：

近來天冷，一切都好？

和您聊聊。我一直認為一首成功的鋼琴作品應該是「非常鋼琴」（very pianistic）的。意即，它的語法和技巧等都以鋼琴這個樂器作為創作的基點，以發揮它的特色而寫的，改由別的樂器來演奏也並非不可，只是原來的美感可能有所改變，甚至被扭曲。

蕭邦、舒曼或德步西的鋼琴作品對我來說，都是只為「鋼琴的美麗」而寫。

德步西的作品〈月光〉原文是這樣寫的，Claire de Lune。法

文唸起來很溫柔好聽。詩人余光中在一首名為〈月光曲〉的詩裡，用味覺來形容月光，說德步西的月光是帶有一點薄荷味的。我受了這詩的影響，每次在練習〈月光〉的時候，心裡總想像著薄荷那種沁心清涼的滋味。

很久以前第一次聽改編成管弦樂版的〈月光〉受了一點驚嚇。

很難接受這樣厚重華麗的詮釋：它的速度太快，色彩太濃，夜色太清晰，晚風太起伏。

後來意外地在電影《Frankie and Johnny》裡面聽到〈月光〉鋼琴和管弦樂合奏的改編，又是另一番感受。音樂出現在故事裡的一個轉捩點，男主角為了挽回心儀女孩的心，call in 到電臺裡請主持人播放這首曲子。「Everything I want is in this room（意指女主角）。」當男主角對女主角說出這句話時，女孩的心終於開始軟化了，而故事的結局，也不意外地，是個令人微笑的 happy ending。

可能是因為電影 happy ending 的緣故，使得我對於〈月光〉的

管絃樂詮釋方式，有了多一點的包容，聽著聽著，也就慢慢接納並

欣賞它了。又過了幾年，在古典音樂電臺裡再度聽到以管弦樂來

演奏的〈月光〉，這回，不但不覺得它太滿太重，更奇妙的是，隨

著旋律的流動，千古詩人的遙遠聲音竟然在心底悄然浮現：滄海月

明珠有淚，此情可待成追憶。

音樂在內心的共鳴隨著年歲流轉而變化，有時連自己都覺得

驚奇。因為我永遠不知道，越過下一個人生山嶺後，會是怎樣的景

色開展在眼前。

寫著想著，輕柔的音樂陪伴著，這清冷寒夜也變得溫暖了。

石頭

德步西

親愛的W：

才說春天到了，今天就陰冷起來。

好友來信提到一位熱愛古典音樂的朋友日前中風了，她去探望過他，一切慢慢復原當中。聽說病人在病榻中仍未忘情他的馬勒（Gustav Mahler）研究，人還在醫院裡，整個床鋪上卻滿滿是譯稿和資料。

狂熱至此也是可愛可敬啊！馬勒天上有知粉絲熱情至此，應該也感到很開心。

上回說要聊聊德步西的，一直沒有時間好好坐下來寫。剛才電臺裡播放著德步西的音樂，這才想著來寫寫。

德步西屬於天才型的怪人一族，早慧的他十幾歲就在巴黎音樂院的課堂上搗蛋，他不按規則來運行和聲，反而彈著一些當時聽起來新奇又怪異的和聲進行，讓同學們驚豔（嚇）不已，同時也把老教授氣得半死。

他二十出頭歲便得了羅馬作曲第一大獎，按例得到這個獎項的作曲家（們），必須到指定的藝術村待上三年，與其他同為得獎人的藝術家互相交流分享心得，享受美景美食，並在期間完成四部作品交給主辦單位來籌畫演出。

得獎本是光榮的事，誰知古怪的德步西第一年東推西阻遲遲不去，終於去了後，又對於那些社交活動感到十分無聊難耐，於是

他快速地完成兩部作品後就溜之大吉跑回巴黎，剩下未寫的兩部則是回到巴黎後才完成，讓主辦單位為之氣結。

德步西自視甚高，以法蘭西民族為榮。樂譜裡的速度表情標示不全依循傳統的義大利文記法，而以法文書寫。有一次他受邀去聽馬勒的第二交響曲演出，聽到中場時覺得索然無趣，便逕自離席而去，完全不顧邀請人的顏面。後來馬勒得知此事很不開心，抱怨德步西傲氣十足、目中無人。

天分越高人越怪，精神學和心理學上來看是有道理的。這些天才在某一方面特別傑出靈敏，另些方面可能就顯得有所不足，以維持某種內在的消長平衡。而那些不足之處在社會上一般人的見識看來，便可能覺得怪異至極，甚至不可理喻了。

有一次好友對我說：「藝術家怪裡怪氣的人不少，就你最正常。」我是天分不夠，所以怪不起來啊。

德步西個性桀驁不馴，一生行事作為特立獨行。但他那首為世

人所喜愛的鋼琴作品〈月光〉卻如此平易地進入人的內心深處，用溫柔的樂音撫慰著我們，看在這點分上，他的既怪且傲，我們也能多諒解一些吧。

春寒料峭，保重好。

石頭

山城歸來

親愛的 W：

日安。

朋友依約帶我和另一位朋友去小山城吃日本料理。今天風特別大，像要把整座山吹飛了起來。

邀約的是一對音樂夫婦，喜歡咖啡、美食、攝影和 Bossa Nova，兩人總是形影相隨。太太美麗又幽默風趣，先生小提琴拉得好又會做菜，另一半說話的時候，還會體貼地留意，並適時為她輕輕拭去嘴角的小東西或掠過臉上的幾根髮絲。

「神仙般的眷侶」，每回見到他們的時候，我心裡都這麼想。

山城回來，眼睛被風吹得澀澀的。洗把臉、啜了一杯咖啡，練琴。

練什麼曲子呢？德步西小品吧。整曲左手部分幾乎都是輕快斷奏的〈巴瑟比埃〉（Passepied），蠻適合這春天的氣息。

貝多芬的悲愴或蕭邦的多愁善感都不適合這徐風午後。

〈巴瑟比埃〉連同那首有名的〈月光〉加上另外兩首小品，四首合起來組成《貝加馬斯克組曲》（Suite Bergamasque）。最為世人喜愛而經常演奏的〈月光〉是第三首，而在沉靜的夜色之後接著就是輕快的〈巴瑟比埃〉。

〈巴瑟比埃〉是十七世紀的法國舞曲名稱，快速的三拍子。

等等！〈巴瑟比埃〉是三拍子。但是，德步西這首〈巴瑟比埃〉

寫在四拍子上！

怎麼會這樣？以前都沒發現。

查了辭典，發現這首〈巴瑟比埃〉最先的標題是 Pavane（帕望）。Pavane 也是古舞曲的名稱，大多寫在二拍子。後來原先的〈帕望〉被換成〈巴瑟比埃〉，這首曲子也以〈巴瑟比埃〉的標題行世。

為什麼換了？老實說我也不知道。

然而我猜，那些只關在圖書館裡研究音樂理論的刻板學究們，一定得煞有其事找出硬邦邦的理論，來解釋德步西為什麼把三拍子的〈巴瑟比埃〉舞曲寫成了四拍子！

是誤解〈巴瑟比埃〉的風格？還是德步西有意識的獨步創新？

他這樣做一定有原因理由，並且這原因及理由還都得冠冕堂皇，與歷史扯得上關係才夠「學術」。

說不定德步西寫了樂曲後，換標題時一不小心弄了三拍子的標題上來？也說不定寫好了曲子之後，德步西發現曲子呈現出來的韻

味較適合用〈巴瑟比埃〉來標題？（他自己主觀上的感受）

刻板學究往往只求單一答案，拚命解釋，要是沒有一個能在音樂理論裡解釋得通的理由，便坐立不安。至於音樂裡感性與人性的部分，對不起，不在研究範圍內。

那麼也對不起，作曲家不是研究音樂歷史的學究，作曲家是創造音樂的人，他愛怎麼寫就怎麼寫，至於作品能不能為世人接受或流芳百世，則是後話。要真是用錯標題也就是用錯了，何必還苦苦為他找什麼冠冕堂皇的理由呢？

而那些不知變通的學究恐怕就算想破了頭也不能體會，德步西為什麼要在鋼琴曲《月光》一開頭，還沒任何聲音之前就先來個八分休止符。一開頭的休止符有跟沒有聽起來不是一樣嗎？然而對作曲家來說，那可能是一個眼神，一個呼吸，又或者那八分休止符僅僅是為了整體的拍子好算，被「塞」在那兒的。

學究有板有眼計較著音符和節奏，卻沒辦法分析那無聲勝有聲

月光下，我想念

022

的美感。他們鉅細靡遺地說明樂曲動機與發展，但卻不一定體認到音樂裡的喟嘆與淚滴，不是量化的計算能夠說明白的。

真正的音樂在作曲家的腦袋裡，沒有什麼人能精準而無誤地copy and paste 作曲家所想所思的一切。而樂譜只是音樂「不得不」但還算有效的呈現與保留方式。

啊，春日合該歡喜歌吟，怎麼困坐牢騷起來了呢？

石頭

誰的月光

親愛的Ｗ：

一邊寫著演講稿，心裡一邊想著有關月光的事。

嗯，先放下稿子，說說美麗的月光吧。

一位自稱對音樂完全不懂的好友，偶然裡聊起他對貝多芬〈月光奏鳴曲〉的感受。他說他覺得貝多芬的月光聽起來像是從晦暗中顯現出的亮光，和德步西清靈唯美的〈月光〉很不一樣。

是的。貝多芬一生除了愛情十分不順遂，耳疾更帶給他無人能理解的痛苦。他在聽不見聲音的世界裡獨白著生命的旋律，在黑暗的絕望裡刻畫著內心的皎潔，所以他的月光美之更美，潔之更潔。

誰說「學」音樂的人一定比較懂音樂？有寬大溫柔宇宙之心的人，便能在音樂裡無入而不自得，悠然與藝術家產生跨越時空的生命共鳴。好友直覺的感受，完完全全契入了這兩位作曲家的人格本質與生命歷程。

傳說，貝多芬這首題為「幻想式的奏鳴曲」——《月光奏鳴曲》，是獻給一位當時他心儀已久卻得不到青睞的女性。貝多芬一生愛慕過不少女孩子，卻從沒有結過婚，他與這些心儀的對象總是無緣。現實短暫人生裡不可得的，只能在音樂裡留下深情的印記。

想到此節禁不住心頭一熱，眼眶濕潤了起來。

回轉頭來聽聽德步西的《月光》，卸下了貝多芬沉重的生命感，一片乾淨明亮如詩亦畫，便是無負擔的輕盈，或許還帶著一點潔癖。然，無論是誰的月光，皆是對愛與美不渝的追求。

於是我想著，什麼時候也寫下自己的月光？

　　　　石頭

貝多芬的電話

親愛的W：

早安。

曲子寫得有些乏，微微鬱悶。拿出貝多芬的琴譜，練練很久以前彈過的一首作品。

極少在演奏會演奏貝多芬。因為他的鋼琴曲就像照妖鏡一樣，沒有扎實的功夫與內涵，所有的缺陷馬上原形畢露無所遁逃。即便如此，內心卻是深愛他的作品的。

「小鳥的歌是屬於任何人的！」頭髮蓬鬆散亂的作曲家說。

多柔美細緻的心思啊，卻搭配著大相逕庭的外表與脾氣。

貝多芬不高，長相實在不算好看。這位天才不愛笑，暴躁而易怒，他的愛徒徹爾尼這樣形容老師：「他不像當代頂尖的音樂家，倒比較像飄流在荒島的魯賓遜，」

也許就是魯賓遜吧。貝多芬與大自然之間有著無人能懂的溝通，他常常聽見什麼感受到什麼，可能是森林的絮語、樹葉的嘆息，或是花朵的輕笑。他說這些聲音不斷吵著賴著他，霸占著他的心思，使他無法不將之寫下化作音符，來舒緩那些惱人的美好。

✢

旋律與節奏在指尖上流動，但我不知道哪個音是貝多芬微笑的花朵，哪個休止符又是他聽見的落葉嘆息。

只有貝多芬和上帝知道。

後人打趣形容貝多芬有一支通往天堂的專用電話，鈴鈴兩聲，

上帝就會接起來。

我也希望有那麼支電話，鈴鈴鈴，貝多芬就會接起來，告訴我

他音樂裡的祕密。

春日隨筆。

石頭

貝多芬作品一〇一

親愛的W：

早安。

一早窗外的古怪鳥叫聲咕嚕咕嚕，醒來天色已大亮。啊，睡了好久。

到後院看看新種的小東西冒芽了沒，果然。一點一點綠綠的，像初醒的嬰兒，真可愛。

近來感覺心靈特別接近貝多芬。

小時候練習貝多芬鋼琴奏鳴曲多是囫圇吞棗，單單搞定那些古怪指法和吃力的八度和絃就夠忙的了，遑論體會什麼是貝多芬的音樂特質及內在的情感意涵。

日前偶然聽到古典音樂電臺播放貝多芬的鋼琴作品。輕柔開展的第一主題不像傳統奏鳴曲形式裡既定的陽剛印象，非常田園，祥和寧靜。這首作品編號一〇一的鋼琴奏鳴曲可算是他晚期風格的開始，當時的貝多芬是什麼狀況呢？翻開歷史，一八一六年。他的耳朵已經全聾，靠手寫小本子與人溝通。

對耳聾這件事，貝多芬是十分怨憤的。他常常暴躁生氣，但又不確定發飆的對象應該是誰。是命運？是上帝？能對上帝生氣嗎？對一位為音樂而生的作曲家，失去聽覺無異是上天給他最大的諷刺與不公義。

當這首奏鳴曲輕柔的第一主題平靜地從鋼琴的中音域流洩出

來，我感覺眼角濕濕的。

「森林中有全能的上帝。在林中我感到快樂、幸福。每一株樹都和我竊竊私語，傾心交談。」大樂聖如是說。

大自然裡感到狂喜的音樂家如此崇敬上帝，不與祂計較失聰的苦厄命運，真心聆聽上帝的話語，寫下寧靜的最深處。音樂裡聽不到音樂家因失聰而暴躁的脾氣，有的是清風是小花，是綠草藍天，是一股看不見的生生不息。

暴躁的軀殼內，有著花朵般柔軟的藝術心靈。惟有對音樂的純潔之心，才能在世俗的混亂裡，對美發出最真誠的詠嘆與讚美。

一曲聽罷，餘音裊繞。

縈迴心頭的不是刻板的音符與節奏，而是音樂裡，無與倫比的寧靜光輝。

石頭

給愛麗絲

親愛的Ｗ：

日安。

收音機傳來貝多芬的〈給愛麗絲〉鋼琴曲。單純的小品，他四十歲時的作品。

在完成了六首交響曲——包括堅毅的〈命運交響曲〉及〈月光〉〈熱情〉〈悲愴〉等經典鋼琴奏鳴曲之後，貝多芬竟然寫了這首輕盈的小曲子。沒有複雜的結構或艱澀的技巧，與其他雄偉的作品並列在一起，〈給愛麗絲〉就像百花競豔的花園小徑邊，偶然在石板縫隙間冒出的一株沒有名字的小花。

雖然只是小花，但它小得很貼心，很美。

據說這首可人的小曲是為了一位心儀的女孩子所寫。貝多芬曾經向她求婚，然為對方所拒絕。

作曲家大多不善營生，買不起美裳或珠寶送給心儀的人。唯一能夠的，是用珍珠般的音符寫成一串又一串項鍊作為愛的獻禮。美裳珠寶妝點的是外表，而樂音的心意綿綿在心底，則越陳越香甜。

隨心幾筆。

　　　　　　　　　　石頭

黃金分割

親愛的W：

日安。

剛上完課，外頭風聲簌簌。

房間窗簾拆了，新簾還未裝上。暫用淺色的紙張把窗子遮蓋。

紙薄透光，斜陽將後院日本楓樹的細葉影子照映在窗紙上，風一吹，枝葉的影子在紙上輕輕輕來回晃動著，像首無聲的輕歌。

讀陳之藩小文一篇，談的是有關黃金分割的事。

黃金分割是一個比例——0.618 比 0.382。二個數的合，剛好就是一。

這兩個數帶著點傳奇。有人認為，舉凡人體、器物、建築……以這兩個數為比例來設計而呈現出來的，能帶給人平衡與美好的感受。

文裡舉了例子：被視為完美身形的女神維納斯，從頭到肚臍的比例是全身身高的 0.382，而從肚臍到腳底，正是 0.618。還有埃及金字塔，寬與高也幾乎是黃金分割的比例。除了視覺上美麗與壯闊的感受，陳之藩先生還思忖著，依黃金分割所設計建造的建物，是不是也有可能是最穩固的？我想這得搭乘時光機返回古埃及，問問建造的設計師了。

身為工程數學家的陳之藩從形式的美聯想到實用的考量，而作曲家呢？

翻開貝多芬鋼琴奏鳴曲樂譜第二九四頁，左下角有大學時代上課的鉛筆註記：

某數 ×0.61＝黃金分割點。

第67～69小節為曲子之黃金分割點。

這是第三十一首，作品編號一一○。當時樂曲分析課裡老師這麼說。授課老師是典型的藝術家，不擅言語，跳躍思考，學生常跟不上他的思維。說完黃金分割點之後，老師沒再多做解釋，我也就只記了下來，然後不了了之。

仔細端詳67～69小節，啊，原來樂曲正處於轉變的狀態：調性從含蓄甜美的四個降記號，以音樂上同音異名 ❶ 的方式悄悄轉到了豐盈喜悅的四個升記號。

有意思！

在黃金分割點上作調性轉移，究竟是貝多芬的有意抑或無意？

又或是後世學究穿鑿附會解釋上去的呢？

我寧願是貝多芬的無意。寧願是他情感所至，自然而然的美麗

巧合。

　　也許貝多芬的內心嚮往著如維納斯一樣完美的音樂形式與結構，跟隨著美的指引來到這個神祕的切割點上，心中感應著什麼，自然而然地寫下了美麗的轉折吧？

石頭

❶「同音異名」簡單來說就是一個音以不同的名字來標示，以顯示它在調性功能上的不同。

在作曲技巧上，也可以將它應用為一個樞紐位置，從一個調子轉到另一個調子，兼具承接前者及開啟後者的雙重功能。

神性

親愛的 W：

能令人感到最高處最神性的音樂，必定是從生命最底層所發出的心靈詠嘆！

能想像嗎？貝多芬指揮〈第九號交響曲〉首演的時候，他的耳朵已完全聽不見了。那些音符哪裡來的？

於是我們才稍稍明白，什麼叫做天籟。

那音樂來自上天，上天交付給貝多芬，由他來執行這個任務，使世俗的人相信神性。

——聆貝多芬〈第九號交響曲〉有感。

石頭

理解

親愛的Ｗ：

園丁才來割過草，日頭赤豔，空氣裡混著新草味。加上熱風習習而來，便是北加州的典型夏季了。

「你好不好？」朋友們常彼此這般問候著。

「我好不好？」我也常想著，看看自己有沒有好好過日子。

⁂

聽人說想了解一個產業，就必須閱讀數量龐然的統計資料，從

這些統計裡歸納整理出某種略可依循的模式與公式，再透過歸納整理對這項產業作出合理的評估。過程中除了思考與判斷，還需要很大的耐心。

理解音樂，也有異曲同工之妙。

彈鋼琴的人都知道，貝多芬的三十二首〈鋼琴奏鳴曲〉（Piano Sonata）合起來被稱為《鋼琴新約》。每一首鋼琴奏鳴曲裡有三至四個不等的樂章，全部的奏鳴曲加起來就有一百多個樂章。

這部《鋼琴新約》是彈鋼琴的學習過程中必學的一部經典。

想對貝多芬的鋼琴音樂有一點了解，光是彈奏曲子或概括性地分析兩三個樂章，很難得到什麼通達的理解。首先得讀譜讀得多，就像讀資料數據一樣，在這些樂譜中把音樂的元素如主題動機、和聲、節奏等找出來，看看它們的原型和變化，比較異同之處，從中歸納出一些可循並合理的原則。有了原則性的理解之後，再反過來，以原則為基礎，找出樂曲裡的例外有哪些，為什麼例外，例外

的效應是什麼……一路下來前後辨證體會，或得以窺見一點貝多芬鋼琴音樂的特質與面貌。

儘管隔行如隔山，但我想各行各業之間，一些思維上的大原則還是能互通的。

✦

從什麼角度用什麼方式來描述音樂，也是耐人尋味的問題。

以為音符就是Do、Re、Mi嗎？不盡然。美國人一般不唱Do、Re、Mi，他們說C、D、E。

二十世紀初有一位名叫荀白克（Arnold Shoenberg）的作曲家，創造了一套音符系統稱為「十二音列」（Dodecaphony）❶。在這個系統裡，音符（碼）不再是我們熟悉的Do Re Mi，而是由阿拉伯數字 1 到 12 來代表鋼琴上以 Do 為首的十二個連續半音。

換句話說，Do 是 1，比 Do 高一個半音的升 Do 就是 2。Re 變成

了 3，比 Re 高一個半音的升 Re 就以 4 代表。

如果要描述一個 Do Mi Sol 和弦，記法就變成了〔1, 5, 8〕。想

知道音與音之間的距離也以數字的加減來記算，例如：Do 到 Re 就是

1 到 3，音程距離就是三減一，等於二。

想像音樂家看到〔1, 5, 8〕，就能在鋼琴上彈出 Do Mi Sol 這個

和弦，是否匪夷所思？

人的思維常常被既定的規格給無形制約。以為什麼樣的符碼就

代表什麼樣性質的事物。卻不知那些符碼也是無中而生有，被賦予

意義的。既然如此，用阿拉伯數字來表示音樂，想想也不是什麼太

稀奇的事，不是嗎？

啊，今天的樂理課上得太久了。叮噹，該下課了！

石頭

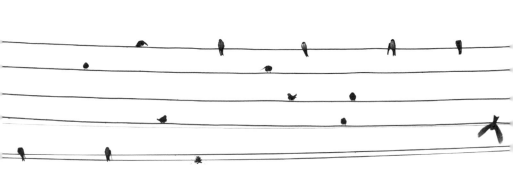

❶ 繼十二音列後而發展的序列音樂
（Serialism）為了方便計數音程距離，
把原先代表 Do 的阿拉伯數字 1 換成
0。所以鋼琴上以 Do 為首的十二音列
的數字，依序就變成了 0 到 11。

舒伯特

親愛的W：

日安。

幾天前一對很優雅的夫婦邀請一位朋友和我去舊金山市的 Davies Symphony Hall 聽芝加哥交響樂團的演奏會。車子一路沿著 Highway 280 開去，約一個鐘頭路程。

這對夫婦的先生當年是臺大交響樂團的團員，太太也在臺大合唱團裡擔任女高音 solo。兩位都是古典音樂迷，對於美國的交響樂團及指揮家們如數家珍，頗有研究。

八點鐘音樂會準時開始。曲目安排得有點冷門：舒伯特的交響

樂作品，還有一首委託創作的現代作品。

舒伯特並不以交響曲的寫作聞名於世，他的音樂成就主要在藝術歌曲上。幾百首的聲樂作品流傳於世，為他贏得了「歌曲之王」的美稱。

芝加哥交響樂團演出他的交響曲〈The Great〉是一八二六～二七年間完成的。那時舒伯特大約是二十八、九歲。這首樂曲風格接近莫札特式的簡潔，帶著舒伯特音樂特有的純真感，四平八穩，聲響和色彩也屬於古典時期的溫暖和諧。

聽著臺上的演奏忽然心想：舒伯特完成〈The Great〉的同一時期，貝多芬已是五十多歲的年紀了（死時五十六歲）。他最偉大的第九交響曲〈合唱〉也已在一八二二～二四年間完成，比舒伯特的〈The Great〉還早幾年。

貝多芬的第九號交響曲〈合唱〉無論在曲制結構、管弦樂配置或精神內涵，在音樂史都是很難被超越的地位。十九世紀浪漫主

義裡，音樂已不局限於客觀的藝術表達或在教堂聖殿裡以崇敬上帝，個人意志與情感逐漸有表達的空間，樂曲形式和結構上也有更多的自由——不是被給予的自由，而是作曲家們以作品挑戰保守勢力的成果。

貝多芬九大交響曲，每一首都為西方音樂史留下了深深的印記。每一首都自成一格，都創造出獨特典範。而第九號〈合唱〉在當時更是結合器樂與人聲美學的先驅。

再回來剛剛的舒伯特。

我猜，在寫作〈The Great〉的時候，舒伯特應該是聽過貝多芬的第九號交響曲了？至少也聽過他更早的幾首交響曲了？即使是聽過了偉大的作品，甚至也用心學習，尚無法保證舒伯特也能寫出同樣突破性的作品。

這首〈The Great〉同樣也是舒伯特的第九號交響曲，就他個人來說，是為世人所稱讚的交響樂作品之一，當時的舒伯特還不到

三十歲，才恰是貝多芬人生時光的一半又多一點點。與巨人般的貝多芬交響樂典範並列一起，〈The Great〉相形之下顯得中規中矩守成有餘，然而在開創性上來看，終究是不及貝多芬的。

✦

我領悟到一個事實：創作之路無法複製，也無捷徑。每位創作者只能按照自己的步伐，走自己的道路。基於個人人生經驗的累積上，寫出自己的音樂想法，持續努力再加上原來的天分，才有可能創造出有個人辨識度與獨創性的作品。

被上天指派成為最偉大的，只能是唯一？我想貝多芬的同時期作曲家們，也都用一生成就了個人生涯的最大值。然而在貝多芬閃耀的光芒之下，卻註定要黯然失色些，想來還有點無奈。

石青如
月光下‧我想念
048

雖然舒伯特不是我的最愛，但是朋友的熱情、晚餐的佳餚與美酒，還有幕間休息時的好吃巧克力冰淇淋和餅乾，都帶給我無比的開心美好。

「下回再請妳一起來聽音樂會！」夫婦朋友和我揮手晚安，時間已近晚上十一點半了。寒風裡雙手凍得冷冰冰，我拉緊了長外套向他們道別，心中溫暖滿滿。

石頭

鱒魚

親愛的W：

早安。

鄰居一家人去湖濱釣魚，傍晚時分送了兩尾眼睛亮亮、腹部結實，全身十分滑溜的鱒魚來。才將魚從提袋裡拿出，那滑不溜丟的魚一下子就從我手中脫掉，在水槽裡扭來扭去。

天地造物者創造精密的食物鏈，在不過度捕食的原則下，每個物種都有東西可吃以維持繁衍。但同時，深思熟慮的造物者也在取得食物的途徑中設計了一些小障礙，讓捕食沒有那麼輕鬆容易。例如這滑溜溜的魚身，我猜就是魚兒自保的最後一道防線，即使在已

被捕獲的情況之下，要是捕魚人一個不留神沒有好好抓著，那一滑一溜之間，魚兒還是能趁勢跳回湖裡，求得再一次的生存機會。

不只是魚，日前幫鄰居採收他家後院種的櫛瓜，正徒手要摘瓜時，被巨大葉面及瓜蒂上布滿的針狀小刺扎了一下，嚇了一跳。原來植物也這麼防衛，用許多小到幾乎看不見的小刺來阻止小蟲子等的咬食或侵害。

幾番折騰後終於把魚兒擺平，仔細去了鱗，抹了點海鹽放進烤箱，不一會兒香味飄散，成了晚上餐桌上的清爽佳餚。

才享受美味的烤魚，收音機裡竟就播放了跟牠十分有關的音樂——舒伯特的〈鱒魚鋼琴五重奏〉。

這首五重奏第四樂章的主題音樂來自舒伯特藝術歌曲〈鱒魚〉

的主旋律。原來的歌詞是描述鱒魚在清澈的小溪裡快樂游泳，最終在漁人將溪水攪動渾濁之際，被捉了去。旋律十分輕快，尤其鋼琴部分的音型節奏跳躍生動、活靈活現，堪稱獨一無二。

從短短的藝術歌曲改編為鋼琴五重奏版本，歌曲裡的鱒魚以變奏曲的面貌出現在樂章中，不但有了各式各樣的姿態，原先單純在鋼琴部分的溪水和光影也有更細膩的變化。

舒伯特的藝術歌曲，最初始大多是為男高音或男中音所寫，因為他自己本身就是從兒童合唱團出身，聲樂的訓練浸潤很久，對於這個他最熟悉的樂器（男聲）掌握得非常傳神。後世的人稱他為「歌曲之王」，而我覺得這些之王之父的敬稱總是幾分俗氣。

然，稱謂庸俗點沒關係，我想作曲家們也不會那麼在意。只要美的精神能夠傳達，世世代代共鳴著，誰在乎誰是什麼王呢！

石頭

伯恩斯坦

親愛的W：

今天無風，烈豔日頭高高，刺亮得讓人不得不瞇起眼睛。

近日有感，以前能夠一天寫稿十幾個小時，現在熬夜隔天精神就不好，而意志力也沒那麼蠻了。年少時體能好，腦袋卻空空如也，等到腦袋裡有些堪用的東西了，體能卻朝著另一個方向衰退。想想這不可逆的情勢也頗感傷。

真佩服那些到老年都還在自己的崗位上，努力不懈的藝術家。

膾炙人口的音樂劇〈西城故事〉作曲家伯恩斯坦一九九〇年的八月在坦格塢音樂營指揮貝多芬的〈第七號交響曲〉，因身體不適

而迫使音樂會中斷。據他的好朋友回憶，那天坦格塢天氣陰霾氣壓低沉，空氣格外沉悶。

同年十月九日伯恩斯坦宣布正式退休，十幾天之後便因心肌梗塞辭世了，得年七十二歲。

人說愛情堅貞之死靡他，藝術家到了生命的盡頭，仍然熱情地奔放。他總在想，我還有一首待完成的曲子，還有一條最美的旋律還未寫出，一句內心話不知要向誰說。

就以「之死靡他」作為伯恩斯坦一生的註腳吧。

曾經看過一個紀錄片，片尾有一段伯恩斯坦晚年在自家中琴房工作的錄影。那才氣縱橫英姿煥發，迷倒無數樂迷的大指揮家，此刻白髮皤皤，手裡拿著一根菸，坐在鋼琴前面寫曲工作。從鏡頭看去，身形有些疲態，而那雙嚴峻深邃的眼睛裡，竟有著一抹和馬勒一樣的憂鬱。

如同馬勒一樣身兼指揮家與作曲家，猶太裔的伯恩斯坦視同為

猶太裔的馬勒爲一生音樂的信仰，指揮過無數次並灌錄馬勒所有的交響曲。伯恩斯坦雖然爲世人瘋狂追隨崇拜，然而到人生終點時，他仍遺憾自己遠在馬勒之後，一生都未能寫出與馬勒相提並論的代表性作品。

他死後的墓與妻子的墓相依同在，胸口覆蓋著一份馬勒〈第五號交響曲〉的樂譜。

❖

我死的時候胸口上要覆蓋什麼樣的東西呢？轉念之間，又記起不知哪兒聽的：若要認真思考死這件事，先好好地活著。

是的。先好好活著，好好專心工作，生死大事，且放一邊。

石頭

包羅定

親愛的W：

心情可好？

聽著一張新買的CD。封面是康丁斯基（Wassily Kandinsky）的油畫〈座騎上的戀人〉，很沉靜的畫面。

裡面收錄了三首經典的弦樂四重奏作品：一是德弗札克，一是柴可夫斯基，還有一位是包羅定（Alexander Borodin）——一般人較少聽過的俄國作曲家。

德弗札克和柴可夫斯基都是熟悉的旋律，這裡就不談了。想跟您分享的，是包羅定的作品。

包羅定一共寫了兩首弦樂四重奏。第二首是兩首中比較有名氣的，而又以它的第一樂章第一主題爲世人所特別喜愛。這個主題由大提琴從最溫暖的音域開啟，一進來就是非常直率而甜美的旋律，毫不忸怩作態，從琴聲開始的那一刻，就深深扣住聽眾的心。

包羅定和德弗札克及柴可夫斯基兩位作曲家一樣，屬浪漫中後期裡的國民樂派。他本身是位化學家，音樂則是他的副業，朋友們暱稱他爲「星期天作曲家」（假日才有空寫曲子）。也和柴可夫斯基一樣，包羅定的作品充滿濃厚的俄羅斯地方色彩，若說柴可夫斯基的鄉愁濃得化不開，包羅定便是在情感裡保有客觀的冷靜與節制之美。

這張CD裡的演奏團體是世界一流的艾默森弦樂四重奏（Emerson String Quartet）。裡面最令人印象深刻的要算那位大鬍子大提琴家 David Finckel。Finckel 的音色很甜很飽滿，雖然沒有馬友友那麼獨步，但中規中矩的演奏在詮釋室內樂上恰如其分。

多年前在亞斯本音樂營上聽過艾默森弦樂四重奏的現場演出，印象十分深刻。

亞斯本音樂營的「帳篷演奏廳」是半開放性的演奏場所，沒有空調，只有八千英呎高海拔的乾燥山風不時從帳篷的隙縫鑽進來。買票的人坐在帳子裡欣賞演出，沒票的人也能拿條毯子鋪在帳外草地上，邊吃三明治邊聽著斷斷續續的音樂片段，也不錯。

聽音樂會時我通常會帶著一個高倍望遠鏡，好看清楚演奏者的動作指法弓法等，當然有時也會看見演奏者因專注而顯得滑稽的臉部表情。

那天天氣熱，即便有山風，帳裡還是隱隱地悶熱。四位演奏家穿著西裝走上臺來鞠躬、坐定、開始演奏。強烈的投射燈照下來，不多時便滿頭大汗。我拿起望遠鏡看，只見每位演奏者的頭髮都濕

了黏在前額，第一小提琴和大提琴的弓毛也因用力而斷了幾根，還有幾根只斷了一頭的弓毛則隨著弓的擺動而左搖右晃，而弓與絃的嘶嘶磨擦聲和音箱木片的嗡嗡振動，幾乎讓人覺得那脆弱的樂器就要解體，然而，就在那脆弱之上，產生了強大而動容的爆發力，蕭斯塔高維契弦樂四重奏金屬般的聲響，像是要把整個帳篷都鋸開了似的！

曲罷。觀眾如雷掌聲。演奏家們在臺上連汗都不擦，謙沖微笑地向觀眾一次又一次深深行禮，汗水一滴滴落在舞臺地板上，我則大力鼓掌，激動得熱淚盈眶！

石頭

誠懇

親愛的W：

挫折時刻，聽聽布拉姆斯的作品吧。有提振心靈，喚起人類情感之高貴與尊嚴的作用。

那喚起的能力，不只來自於旋律聲韻之美，還有一個內在的元素：誠懇之心。

此為藝術動人之源。

石頭

作品一一九之一

親愛的W：

今早一醒過來，耳邊就不斷地繞著一段布拉姆斯鋼琴小品的旋律——很久以前彈過，也很久沒有再練習的一首小曲子，〈作品一一九之一〉。

譜櫃裡花了一點時間才找到樂譜，打開譜頁，盯著第一個樂句裡的音符好一會兒，將雙手輕輕放在琴鍵上，叮叮叮叮，隨著旋律流動，人好像掉進不知名的氤氳迷濛裡。

布拉姆斯的作品特點是旋律比較片斷而模糊，和聲也偏複雜，對一般大眾甚至部分學音樂的人，可能顯得艱澀難懂不知所云。而他含蓄隱晦的感情表達方式，也讓人比較不容易在他的音樂裡找到直接的情感依附或投射。

這位蓄著大鬍子的作曲家，是作曲家舒曼生前最鍾愛的學生。布拉姆斯才華洋溢，沉穩矜持，一生未娶。在老師舒曼因精神異常進入精神病院過世後。布拉姆斯始終照護支持著他的師母，克拉拉舒曼。

克拉拉舒曼是位傑出的鋼琴家，也作曲，是位美麗與才華兼備的女子。布拉姆斯一生都敬愛著師母，卻從沒有直接表白過，只在他的作品裡默默表達著無言的仰慕之心。

作品一一九之一號鋼琴小品完成於一八九三年。當時布拉姆斯年屆花甲，而克拉拉已是七旬又四的女士了。樂曲由一串緩慢下行的音符開始，沒有過多起伏或跌宕，只持續地低調唱著規律的八分

音符，直到樂曲結束。

不到兩分鐘的樂曲，情味幽遠，耐人尋味。

「灰色的珍珠，黯淡高貴。」這是克拉拉舒曼賦予這首小品的讚美。布拉姆斯完成之後隨即將樂譜給克拉拉，希望聽聽師母的想法。

藝術家所問所見所見已不是作曲技巧的問題，而是樂曲所呈現出的格調與內涵。而這首小品也不只是短短的作品，更是布拉姆斯與克拉拉舒曼之間溫暖情誼的永恆見證。

指尖上琴聲叮叮，音樂流動間，我感到一種微微的、惆悵的美好。

石頭

Arabesque

親愛的W：

雨天裡心閒無事，聽聽音樂。

舒曼的鋼琴作品裡，我特別鍾愛一首小品，〈Arabesque〉，

作品十八 ❶。簡潔的曲子帶點不惹塵埃、獨自清冷的美。

在夜裡，繁星點點。

我的靈魂張開了翅膀。

穿過寂靜的大地，

好像歸鄉一樣。

——摘自艾亨朵夫之詩〈間奏曲〉

獨自冷清裡的作曲家，畢竟還是世俗的，並且想在紛亂世俗裡，為靈魂尋找一個安頓之處。

舒曼的作品，常有隱晦的暗語或指涉藏在音符之間，可能是情人名字的縮寫，也許是某個與愛的記憶有關的地名，又或者是某段他特別喜歡的詩句。舒曼的音樂常讓人感覺浪漫又理性，天真也成熟。有時候聽起來不是那麼流暢自然，甚至還有銜接不好的感覺，好像一句話說了一半沒說完，就忽然接到了另一句。又有時像在這首曲子裡忽然岔了神，把另一首曲子的片段給寫了進來，彷彿人活在眼前的空間裡，神思卻迴盪在另一個維度裡。

這些特殊的音樂特質，源自舒曼纖細敏感的矛盾性格。他太聰明，所以無法停歇；太敏感，所以內心受苦。

到生命的最終，舒曼仍然沒有戰勝天生的內在衝突。四十歲重度憂鬱，爾後自殺獲救進了精神病院，四十六歲那年逝世。

舒曼內心永遠在尋覓完美的典範。只不過他是以天才的方式來檢視，非常人所能。

每當閱讀舒曼的人生，聽他的音樂，練習他的作品，總覺得有什麼似曾相識，心揪著，有些疼痛，很想大大吸一口氣，然後用力一吐為快來釋放那無由來的陰鬱。

聆樂筆記。

石頭

❶ Arabesque 是織錦的意思，字義源自阿拉伯或摩爾人的手工織品，在音樂上多用來形容樂曲的華美，也有些中文直接翻譯成華麗曲。通常這類標題的曲子未必有一聽即可分辨的明顯單一旋律，而是由一條又一條細絲般的和聲線條上下穿梭交織所構成的音樂圖像。

詩人之戀

親愛的 W：

是該春天了。但這乍暖還寒，誰也說不準。

白天一片明亮、暖烘烘的，落日時刻風一起，轉身就又冷了起來。

詩人善感，初戀的心就像春天，笑意盈盈猶如百花綻放。愛在猶豫之時，又雨又風又陽光。而當愛意不再，心繫之人遠離，薰暖春風也似寒冬般蕭瑟。

舒曼以詩人海涅（Heinrich Heine）的作品〈詩人之戀〉寫了一組連篇詩歌，作品四十八，一共有十六首，完成之時約三十歲。

其中第十首這麼唱著：

當我聽到心上人曾為我唱的歌

我痛苦而傷心欲裂

陰暗的渴望驅使我奔上山丘林中

心中的苦楚藉著淚水宣洩而出

海涅筆下的詩人因愛而苦，必須藉著狂奔與淚水才能將這陰暗的愛苦從心中驅趕出去。作曲家透視著詩人筆下的愛苦，音樂不特別著墨在詩形象上的狂奔感，反而以一種相對漠然的方式來刻畫心靈因情傷的無聲碎裂。淚滴般的琴音一顆顆滴下，失戀的人悲從中來，錐心之楚痛也漸麻痺，愛已遠離，只留下一顆空虛悵然的心。

舒曼這位生命終結在精神病院的作曲家，異於常人地纖細而敏感，一如海涅詩裡的主角。

蕭邦被世人稱為鋼琴詩人，他的音樂充滿詩意，即使憂傷時也保持著一貫的優雅。

舒曼也是音樂裡的詩人。對他而言，音符是帶著隱喻的話語，節奏是他起伏的脈搏聲。舒曼的音樂不只在於詩意的表達，他用樂音寫詩，音樂就是他的詩句，是他內心世界的真實描繪。

在二十一世紀裡，聽著百年前舒曼所寫的歌曲，竟有種似曾相識，彷彿是聽到了自己內心深處，從未發出一絲氣息的喟嘆。

石頭

Problem Solving

親愛的W：

日安。

要演出的曲子，已經埋頭寫了一段時日。時感歡欣，但更多的時候是挫折。

雖然明知創作是一連串面對「自己無能為力卻得勉力而為」的無止境過程，但心仍時常軟弱，感到洩氣。

二十世紀初絕頂聰明的作曲家荀白克，對於創作有一語中的之洞見：

Composing is a long process of problem solving.

Problem solving，解決問題？外人看得一頭霧水。創作音樂不是一件美好又浪漫的事情嗎？發揮靈感想寫什麼就寫什麼，有什麼問題需要解決呢？

身在創作裡的人讀到 problem solving，大概都能會心苦笑吧。

樂稿上無處不是問題。問題可多可大了呢。

什麼和聲適當？什麼節奏最搭配？這個樂句要說幾次，怎麼說？用什麼樂器？哪個配哪個好？說完了需要個橋來搭到下一段，怎麼搭？搭多長？搭到哪個調子？素材太多還是太少？結構有沒有前後中左右呼應？速度多快多慢？林林總總想都想不完，而且沒有標準答案。

Problem solving 的過程中，只有不斷地嘗試，不斷地判斷和選擇。

至於人們說的靈感，只有在機率很小很小的某個短暫片刻才會發生。

也有人說，別那麼挑剔了，把 first idea 寫下來不就行了？反反覆覆琢磨了好久才定案，但是演奏時一兩秒就過了，誰聽到了？

說得也是。

但心中總在想，再來試試，再來試試，看看能不能想出更好的，更恰當的。

這叫自找麻煩。

但是啊但是，那自找麻煩中的樂趣，妙、不、可、言。

石頭

馬勒第八有感

親愛的W：

聽馬勒第八號〈千人合唱〉交響曲現場演出，演奏結束時整個音樂廳裡掌聲如雷，久久沒有停下來的意思。不知道聽眾的熱情掌聲是為指揮及臺上的所有音樂家，或者是為馬勒？

自己心中倒是有一股深深的喟嘆。音樂到了極致便是超越。超越的音樂，超越的愛。

樂評家林衡哲醫師曾經在報紙發表與NSO指揮呂紹嘉先生的對談，裡面寫到他在二○○二那年聽馬捷爾指揮這首〈千人合唱〉，第一次因為聽馬勒而掉眼淚。他說：「我忽然有種頓悟，馬勒的妻

子紅杏出牆，他怎麼還寫得出這麼偉大的曲子獻給她？」

我想，馬勒愛他的妻子艾爾瑪，不只是因為她對他的愛。凡俗愛情對馬勒來說恐怕太淺薄，他愛慕是因為她美麗、她才華、她傲視一切特立獨行，她勝過一切凡俗可以圈點的女人。

這愛，毋寧說是對美與愛的仰望與崇拜。

而她，是美的繆斯，愛的女神，即使她使馬勒飽受情苦，馬勒還是以仰慕的目光渴望著艾爾瑪。

這苦，畢竟是不凡之苦，是女神所賜予。

對藝術家來說，最美的作品只能獻給女神。而馬勒心中，唯有艾爾瑪堪稱女神──美麗又殘酷的女神。

偉大的作品，到最後，是一種理想主義的追求與自我實踐。而對馬勒而言，愛情，或許是最大的推動力吧！馬勒第八有感。

石頭

春寒

親愛的 W：

冷雨，是否保暖好了？

電台裡播放著電影《辛德勒的名單》，聽著這段旋律，使人想起音樂裡的回憶。

美好的事要和美好的人分享，雖然手邊的工作 deadline 已經火燒眉睫了，但還是想趕快把這美麗的感覺寫下來。

作曲家約翰威廉斯（John Williams）當初欽點帕爾曼（Itzhak Perlman）來擔任這首曲子的小提琴 solo，我想除了因為帕爾曼是世界頂尖的小提琴家之外，應該還有一個因素：帕爾曼是猶太裔。

不是說別的族裔就不能夠將這首曲子表現得很好，而是，帕爾曼對這樣典型猶太民族的旋律有感情上的深刻依附──一個人的家國的。

《辛德勒的名單》的旋律之美無可置疑，然而，我動容於感情上的，遠大於音樂上。

音樂是為了靈魂而存在，沒了靈魂的音樂，只是音符與節奏的排列而已。而靈魂因情感而美，而苦。

✦

曾經看過一個大提琴演奏《辛德勒的名單》的影片，演奏家是一位年輕女孩子。

我特別喜歡看女孩子演奏大提琴。女孩子演奏大提琴有一種愛的感覺。演奏時的姿態就像是從背後溫柔地環抱摯愛的人，不太近不太遠，不太緊不太鬆，優雅的親密感，讓人神往陶醉。

大提琴是件吃力的樂器。它的每一根絃都很粗，按絃的手指要很用力，按得很深很緊實，演奏出來的音色才會有穿透力。

它的音域很接近人聲的共鳴點，所以在聆聽的時候，會讓人產生想要和它「唱在一起」的感覺，有時呼吸也會不由自主地跟著琴聲起伏。大提琴尤其擅長表現旋律性的樂句。當你用心聆聽，會感覺那琴好像是在對你說話，而不僅僅是簡單的樂器演奏。它有長吟，也有輕嘆，深刻處泫然欲泣，如梨花美人般。在某些特定的音程上，還會讓人聽了起雞皮疙瘩──非情緒上的反應，而是生理上的自然反應，很有意思。

好的大提琴演奏家在做顫音動作時，左手指頭每個細小的來回動作都緊密扎實，聲音才能保持很好的持續力。而演奏長音符時，


石青如
月光下，我想念
078


拿弓的右手需要把弓拉得滿——從弓根這頭到弓尖那頭，兩個端點盡可能拉出一條長線來，那種控制力非常困難，一是力道的控制，一是弓移動的速度，兩者都要斟酌。琴弓越重也越難控制，假如掌握得宜，演奏出來的聲音將會共鳴充分，結實飽滿，非常好聽。而就視覺上來說，當演奏者拉開長弓（下弓）時整個右手手臂向外打開的姿態，在我眼裡有如一隻張開寬闊翅膀的大鳥，非常的美。

音樂裡，我的愉悅無人能懂，這是高處裡的寂寞，然而我還是甘之如飴，專注追求我心嚮往的美麗。

伏案苦寫之餘，偷閒聽聽音樂，也算是小小的奢侈了。

石頭

熱烈

親愛的W：

今日極冷，然我心有一股熱烈，想聽聽布拉姆斯（Johannes Brahms）小提琴奏鳴曲第三號，D小調，作品一〇八第二樂章。

手邊聽著的，是小提琴家慕特（Anne-Sophie Mutter）在二〇一〇年所灌錄的CD。

小提琴在低音域以溫暖的音色揭開一小段序幕，接著音樂的主題始於甜美的中高音域，對照於音樂一開始的低沉，顯得開朗些。

音樂的線條接著緩緩上升然後倏地垂直陡降。像是壓低了嗓音的男中音，帶著一股濃濃的鼻音，音色黏稠得不像是小提琴該有的清

亮，而使人誤以爲是中提琴或大提琴的歌唱。

迂迴曲折的線條在小提琴與鋼琴之間時而迎面交纏，時而反向分行，或者合鳴，或者相互對峙，纏纏繞繞裡編織著樂音裡的愛怨。

誰知呢？也許是音樂自己的情愁，也許是布拉姆斯說不出的渴望與激情？這是作曲家心裡的祕密。

至樂章最後四分之一的部分，旋律推擠上升，這是全曲音域的高點。一旦登上了高點，旋律便開始下降，以雙音的方式節節緩慢下降。這個樂段，情感非常神似馬勒〈第五交響曲〉的慢板樂章，雖然旋律線條緩緩下降，但音樂的能量仍持續支撐著毫不鬆懈。在短暫的動機回顧之後，樂曲寂然結束。

音樂的內容，簡單地說有兩件事：線條和節奏。線條又分橫向線條（旋律）和縱向線條（和聲）。這個樂章的第一著眼之處，便在於它的橫向線條。

樂曲在四分之三左右前，都在不斷地積累和延展──積累和聲

的飽和，強化線條的延展和情緒的濃度，而當所有元素到達了最飽滿之處，便是它的目的地：climax（音樂高潮）。樂曲到達了最高潮之後，故事已然結束，再沒什麼可說的了。

所有的鋪陳與積累，只為了那一兩秒能量充沛、完美呈現的頂峰之極。

沒有前面的長長鋪陳，climax 的力與美是無法充分顯現出來的；而沒有 climax 的樂曲，終究只是冗長叨絮的音符排列，了無意義。

比較起老派演奏家保守的表現方式，慕特的演奏是非常具有個人特質的。在弓與絃的接觸面上變化之細微，令人嘆為觀止，手上的樂器不再只是樂器，它已與演奏人合而為一，與之俯仰、歡唱、

嘆息。在這位少年早慧天才式的演奏家身上，我看見了在時光淬鍊下，絢爛與光芒已然內化成曖曖含光的溫暖和穩重。

我個人覺得慕特是用中年心境來演奏這個樂章。

悲歡離合總無情，點滴到天明，已然明白世事流轉，再回眸一眼遠眺一次，煙塵灰燼裡再熱烈燃燒一次，便此無憾。

石頭

Diana Krall

親愛的W：

聽說這陣子您忙？

忙碌的時候深呼吸，想一點心中的美好事物，再回到忙碌裡。

有時候小朋友來上鋼琴課彈得乏味又錯音一堆，我就深呼吸幾次，看看窗外，緩和一下就要升起的不耐之心，待會跟小朋友講解時，才不會把生氣的情緒倒在小朋友身上。

推薦一張好聽的CD。

《The Look of Love》是美國很活躍的白人歌手 Diana Krall 幾年前的專輯，也是她的許多專輯裡，我最喜歡的一張。

會知道這位歌手是 Jazz 鋼琴老師跟我介紹的。老師聽過她的現場演唱會，說她是位很難得能把 Jazz 唱得到位的白人。老師還說這位歌手並不是長得很豔麗動人，但全身充滿了說不出的韻味，

"very very sexy, both the voice and the person."

這位被我稱為「聖誕老公公」的 Jazz 鋼琴老師講起 Diana Krall，那神情就像小男生崇拜心目中的女神一樣。

對 Jazz 音樂並不算了解，直覺上 Diana Krall 的 Jazz taste 是精緻化的，歌聲裡的性感點到為止，不過度黏膩，應該說是「有品味的性感」，而不只是賣弄而已。伴奏的編寫也是乾乾淨淨，沒有太多 Jazz 音樂裡那種慵懶，就連比較自由彈性的樂段，都彈性得「很理性」。

聽這張ＣＤ就像進到一個沒有菸味的酒吧一樣，只品嚐酒的

美，但不受菸的迷惑。

（但沒有搞得一身菸味，怎麼像在酒吧享受呢？）

石頭

寒日冬陽

親愛的W：

寒日冬陽，枝葉簌簌。西海岸舊金山的風聲裡，竟有些北美東岸新英格蘭的空曠與蒼茫。

瞇著眼望著窗外，耳邊悠悠是大提琴低沉的旋律。

◈

很多年以前，見過馬友友。不是在音樂廳的舞臺上，而是在波士頓新英格蘭音樂院附近的一家老琴行，當時我和朋友正在裡面挑

選琴弦。

人說馬友友就住在哈佛大學那頭，隔著冬天表面會結冰的

Charles River 和岸這頭的波士頓大學兩相對望。

傍晚時刻天色陰暗，音樂家穿著暗色的長風衣，衣上有一點雨

水，臂彎裡夾著一個弓盒走進店來。那日之前才下過雪，行道上尚

有殘雪和參差交錯的鞋印。

店門打開看到來人，我們先是微微驚訝，Yo—Yo—Ma？隨即向

他點頭微笑，音樂家也溫和禮貌地看著我們點頭微笑，接著走向櫃

檯，從弓盒裡拿出琴弓，和店裡的師傅輕聲談著。

不特別去注意，他就和與我們擦身而過的一般人沒什麼兩樣。

但你不得不注目。

那因摯愛音樂而美麗的心靈，使得他很不一樣，圓圓眼鏡底下

的眼睛閃閃慧點，安靜而迷人。

馬友友的琴聲在大提琴演奏史上，獨樹一格。

他的前輩們如史達克、羅斯托波維奇，或者同輩麥斯基，在琴上的表現方式都傾向陽剛，即便演奏柔美的旋律和樂句，也傾向鐵漢式的情歌呼喚。馬友友則不同。他以細膩見長。一把大提琴靠在他懷裡，像個貼身親密的愛人，讓人忽略了琴身原有的體積其實並不小。

他的音樂是哲學式的，帶有一些屬於東方的含蓄婉約，是很多西方演奏家所不具有的。那婉約無關性別，應是思維與文化上的特質。激越也好沉吟也好，內在的陶醉往往多於大剌剌的宣示。而他陶醉卻不忘我，陶醉之中還清醒聆聽。

聽說，不旅行演奏的時候，他每日練琴好幾個小時。這是對藝術全心全意的謙遜。

聽著馬友友演奏義大利電影音樂大師 Ennio Morricone 的作品。第一次注意到 Ennio Morricone 的音樂是看一部一九八四年的片子《Once upon a Time in America》，中文譯成《四海兄弟》，講幫派的故事。

Ennio Morricone 是天生寫旋律的作曲家。他的音樂線條特別的美，不管是上行的拋物線，或者是下行的墜落迴旋，條條都是很美的幾何弧線。音樂中幽遠而綿長的回憶感，緊緊扣著人的心弦。他後來為電影《教會》《新天堂樂園》所寫的配樂，鄉愁的色彩發揮得更加淋漓盡致，往往音樂才起頭唱了一兩句，聽的人便要感傷掉淚，有時皮膚還會起莫名的雞皮疙瘩呢。

隨心隨筆。

石頭

石膏伽
月光下・我想念

092

牧神午後

親愛的W：

一個夜裡忽然醒來，空氣還頗涼冷。加了衣起身，將收音機打開讓它小聲播放。旋律從收音機裡唱出，長笛吹奏的，朦朦朧朧的。

半夢半醒裡，這是？

在此靜夜無聲裡竟然與它驀然相遇，睡意漸散，微笑起來。

嘿，別來無恙，我的老朋友。

〈牧神午後前奏曲〉。

什麼作曲家「膽敢」寫這樣意圖不明確的樂句，從容不迫來表現晦暗的音色，而不被認爲是寫作上的閃失或管絃樂法能力不足？

德步西。

人面羊身的牧神 Faun 在山林間遊玩，試圖引誘寧芙女神 Syrinx。當牧神正想要擁抱 Syrinx 時，她卻幻化成一支蘆葦，牧神意不得遂，傷心地對蘆葦嘆了一口氣，蘆葦竟發出美妙的音樂。

法國象徵詩人馬拉美（Stéphane Mallarmé）的作品〈牧神午後〉便是德步西這首〈前奏曲〉的靈感所源。詩從甦醒開始，以夢境終了，呈現出似幻似真的迷濛美感。

德步西鋼琴小品〈月光〉的朦朧，還是說得明白的。〈牧神午後〉裡的朦朧，若要試著去說明白它，那便是庸人自擾了。

這位不按牌理出牌的作曲天才在古典音樂史上的定位，即是從〈牧神午後前奏曲〉開始奠立的。他打破了傳統音樂美學「有始有終」的架構，好像從虛無空中輕輕一拂，樂音就飄過來了，這樂音像無所來去的泡沫，它不指引你去哪裡，只是在你眼前顯現，然後消失，在光與影之間似靜似動，似夢似醒，真虛難辨。

一曲聽完萬籟寂寂，夜更深了。

蓋好被子，我的雙眼也再度沉沉闔上，進入牧神的夢鄉。

石頭

旅人之歌

親愛的W：

秋天，眞的和夏日不大一樣。

雖然白天的氣溫只相差幾度，陽光也依舊燦爛，但空氣裡光裡影子裡，好像都帶了點旅人的憂傷氣味。

⚜

馬勒除了偉大的九首半交響曲傳世之外（第十首未完成），他在音樂史上還開創了一種新鮮的音樂表演方式：歌曲交響化。

形式乍看之下和歌劇相似，有唱歌的人在臺上唱著，也有交響樂團一起演出。但它沒有戲劇表演，也沒有服裝道具的部分，馬勒交響化了的歌曲，純粹的演唱以交響樂團來伴奏，歌曲旋律性強，演唱的方式也傾向德國藝術歌曲般的美聲唱法，而少有歌劇裡常見帶著戲劇成分的唱腔。

馬勒寫了不少交響化的聲樂作品，其中有一組是《旅人之歌》（Lieder eines fahrenden Gesellen）。《旅人之歌》一共有四首，歌詞大部分是馬勒自己寫的，以第一人稱來表達。

第一首裡說主人翁心愛的女孩要結婚了，他回到陰暗的小房間裡獨自傷心的景象。接著第二首主人翁在大自然裡聽見溫柔的呼喚，告訴他還有很多美好環繞在身邊，放下憂傷的眼淚，抬頭看看美麗的世界。然而，即便是這樣安慰著自己，主人翁心中仍憂憤衝突著，時而激動時而平靜，時而憂傷時而釋懷，矛盾的情緒在第三首的劇列節奏和音程中衝撞著。組曲的最後一首，主人翁回想起愛

人藍色清澈的眼睛，不由得再次悲從中來，同時卻也明白是告別的時候了。於是收拾起悲傷，啟程向遠方，尋找生命的新希望。

《旅人之歌》最初的版本是寫給獨唱和鋼琴伴奏，當時馬勒正值大好青春的二十四、五歲，熱戀著一位劇團的女高音，可惜，善感多愁的年輕愛情最終以分手結局，失戀的馬勒只能將青澀的愛苦與失落寫進音樂裡。

流浪，這個意象一直存在於馬勒的生命當中，像是個宿命。他曾感慨著自己到哪裡都被視為異地之人，在奧地利他被視為波希米亞人，德國人把他當作是奧地利人，世界又以猶太人看待馬勒。而心靈上，他自己就是個漂泊的旅人，尋尋覓覓，覓覓尋尋，終其一生都找尋著完美的愛與理想國度。

石頭

石青如

月光下·我想念

098

轉動

親愛的 W：

傍晚看過了藍天，進琴房練練巴哈的《前奏與賦格》（Preludes and Fugues）第二首。猜？一片支離破碎，慘不忍睹。

我倒不驚慌。

練習已經爛熟的舊曲子，是自我檢測的方式之一。重新練習時，若彈得和半年前差不多，表示這段時間裡，心靈與身體大概都沒有什麼明顯的改變（改善／進退步），若隨手彈起來感覺有點新意在裡面，可能自己在生活或身心上有了些改變，於是表現在音樂的感受與詮釋上。又例如像昨天傍晚，彈得十分悽慘，極可能是內

心有所轉動，將明卻又未明，對於「想表達什麼」的意念還不是很明確，於是彈奏出來的，便如實反映出內心的狀況，散亂不協調。

很好。因為內心有轉動，就是預備著下一步。此刻需要的是仔細檢視支離破碎，找出原因，揀出重要的碎片，丟掉冗餘，然後重新整理組合。

《夢書之城》書裡一心想成為偉大作家的丹斯洛說：「……在這過程中你所遭遇到的會異常可怕，你會失去一切希望，你會想放棄寫作的聖職，說不定你還會想了結自己的生命，務必要克服這種危機，步上旅途……總有一天驚嚇會變成靈感，而你也會感受到想要和這種完美無瑕一較高下的企圖。」

嗯，真是這樣。

石頭

Magic Chord

親愛的W：

這午後啾啾鳥聲此起彼落，聽得人挺開心的。趁一頭栽進工作之前，寫幾個字。

天忽然變涼了。夏日的熱情還沒真正燃燒起來，風已偷偷帶來秋天的訊息。

專注有個好處——能夠冷靜看待音樂，不至於過度陷溺在音樂的情感層面。否則一味沉溺，腦袋渾沌一片，恐怕也寫不出言之有物的作品。

我相信真誠藝術家創作的時候，頭腦都是清醒的。流行音樂界

裡有此一說：寫曲子的時候來點大麻靈感會更好。嗯，也許有那麼小小的機率讓人心神放鬆、思考流暢吧。但我想創作還是靠實力比較好。說不定大麻沒有帶來靈感，反而把人帶向了惱人的頭痛。

✧

〈月亮代表我的心〉管弦樂編曲接近完成了。這回，把它編得濃些。

屬於夜的歌。

一般關於夜，多半是安詳、寧靜、溫柔的想像。但夜其實也可以是豐富、起伏、熱烈璀璨的。

在乾淨無雲的夜晚仰望會發現，原來深沉天空裡的星光不只點點，而是密密麻麻布滿天際。夜，就像一匹鑲滿珠子的黑色綢緞那樣炫目美麗。

石青如
月光下，我想念
102

著手改編的當下發現，自己對於聲音的流動和和聲色彩的變

化，掌握得比以前進步一點。

一位作曲老師曾這麼告訴我……

If there is a "magic chord" in the entire piece, you sell it.

意思是說，曲子中若有一個獨特的「神奇和絃」（或者片刻），

它就可算得上成功的作品了。

Magic chord 是什麼？神來之筆，不多不少，穠纖合度，恰到

好處。

真難。

隕石墜落，一輩子能有幾次被砸到？

石頭

第二輯
寫給詩與字的情書

這幾年，我習慣用簡單的文字記下創作的過程和心情，
或者一點藏在音樂裡不為人知的心思。

如同《風之影》作者薩豐一般，我也以此在創作的漫漫
長夜伏案裡，獨白以相伴。

美好，也寂寞。

寧靜的巨大

親愛的W：

天真冷。

冷天裡最好的保暖物是什麼？應該是人的熱情吧。

古詩人說，一生大笑能幾回？斗酒相逢須醉倒。以前我不明白為什麼人們喜歡呼朋引伴，現在才略略了解，真心好朋友在一起不用隱忍遮掩，可以暢快地嬉笑怒罵，狂歌飲酒一解千古萬般愁。

前幾天曲子寫了大半天有些累，晃眼看著書桌上席慕蓉老師散

文集的書脊《寧靜的巨大》五字發愣，半晌了才回神。

書裡說，這五字是劉岠渭老師系列演講的副標題，她非常喜歡

這五個字所蘊含的深意，精準地說出了蒙古高原在地理與人文上的

特質。

我盯著那五字看，還是沒有理解到「寧靜的巨大」究竟是什麼

意思。

今日在作家余德慧的文字裡，倒是有了奇妙的感受：

為什麼人總在最原始的自然風貌前舒服得發抖？我想，自

然給了一切俱足。人的祖先在清新的空氣裡呼吸，在樹蔭底下

乘涼。後來，人專心發展文明，人造的東西多了，音樂、人聲、

物聲代替了「自然」的聲音。「自然」退出人活著的「第一處

境」，在偶然的時候，聽到自然的聲音，就好似聽到人類遠古

處境的召喚。

然後他寫：「自然給人的幸福，是某種無名的戰慄，身體承應了自然，可是卻說不出話語。」

這些話像小溪靜靜流過，一時間感到心開意透，無比清涼。不知為何，讓我聯想到「寧靜的巨大」五字。

❖

近日生活有感，眼光只專注在近距離的人事物上，心靈的空間也隨之變得狹小，遇到一點事情，便覺得前後左右難以迴轉。但換個焦距，把視野放寬拉遠，心眼所見的範圍大了，原先以為不得了的，能過的不能過的，都瞬間縮小如光束中的一小點塵粒，乍現即

逝，轉眼飛散在虛無之中。

窗外寒凍月明星稀，夜深該睡了。

晚安。

石頭

佛手

親愛的W：

微涼的上午，喝著帶點苦甘的中藥茶飲，暖暖手腳。

朋友送曇花一枝，祝我早日康復。沒有彩結沒有包裝紙，自家庭院種的，特別清爽可愛。

我用一只花瓣形狀的水晶碗盛了淺水，把花養在裡面。花在碗裡，有如一位粉紅美人斜靠在彎彎的碗沿，真好看。

幾年前有機會以蔣勳老師的詩作譜曲，其中〈佛手〉是一首很有禪意的小詩：

手是一朵花

在胸前綻開

它是在説

靜默

因為靜默

即使苦難

也只是微微一笑

看著碗裡的花，我也微微一笑。

✛

病中寂寥，看蔣勳老師以ＰＢＳ的影片爲本，講西洋美術史。

在開宗明義的第一堂，先談了「史觀」的界定。我們站在什麼

地方來界定西洋美術史？「泰西」？「遠東」？「近西」？這是以西方人為中心點來談史。

他說學生時代上過一位老師的課，當自己很自然地講到「遠東」這個字眼時，老師問他：

以一個東方人來說，你如何能說「遠東」？

「東」對你來說，遠嗎？

老師這個問題，給了他很大的思考震撼。

我又想起詩人席慕蓉老師在〈給海日汗的第十一封信〉中寫道，她參加一位朋友中國美術史的新書發表會，在會裡她問朋友：「怎麼沒有寫遼史呢？」寫作的朋友微微一笑，沒有直接回答她。

爾後在尋訪岩畫的歸途中，她問了同行的族人：「北元是不是只有四十年？」族人說：「那要看說話的人站在什麼位置了。」

是了。大至洪流歷史，小至每日繁瑣，人的思考都根據某一個中心觀點來出發，有時自知有時並不自知，須時時察覺才是。

回頭看那疊花，我總是以自己的眼光來設想她的姿態、處境，

說不定她正在心底悄悄地說：

你別太自以爲是。

石頭

鏡面

親愛的W：

天冷。早早醒了賴在被窩裡，腦子慢慢轉著，可有可無。

心念忽至，席慕蓉老師的詩〈最後的折疊〉從腦海裡蹦了出來。

這首由中間向兩邊開展出畫面的詩，如鏡子一般，左右兩邊相互映照著相同的句子，而詩的最中心，恰恰是詩裡色彩最鮮豔的鏡頭，也是情人相識的愛芽初萌：

是一株黃玫瑰花正在我們初識的那個夏日徐徐綻放

仔細閱讀，向兩邊開展的對稱詩句中，幾乎是一模一樣的，唯獨第四句和倒數第四句裡面有兩個字是不一樣的。

第四句自「時間」走進來：

我愛　時間是如此將我們分隔

倒數第四句從「死亡」走出去：

我愛　死亡是如此將我們分隔

我感覺，這兩個點就像前後兩扇門，前面一扇門以「時間」為鑰，開啟愛與生命的扉頁；後面這扇用「死亡」將門關上，終須與過往的美好分隔兩岸。

像鏡面般的左右對稱形式，原帶有一種凝止的氣氛。然而，「時間」和「死亡」兩個點讓這凝止有了流動。

美極！

音樂上也有這種鏡面、倒影形式的思維。

最有名的是巴哈的作品〈音樂奉獻〉裡，被稱為「蟹型卡農」（crab canon）的一段。簡單來說，就是一個音樂主題從起始唱到最後，再按著原路原音倒著唱回來，讀譜的感覺像螃蟹橫著走，音符左右對稱，就像鏡子一樣。不止這樣，巴哈還設計了同一個旋律放在兩個聲部裡，一個聲部順著走旋律，另一個聲部從旋律的最後音開始往前倒回走，而兩個聲部同時一起演奏，所奏出的聲響美妙和諧，堪稱音樂史上最神奇的排列組合！

距離巴哈兩百年後的奧地利音列作曲家魏本（Anton Webern）的作品第二十一號，也是以鏡面的形式來寫作，在音樂術語上我們稱之為 palindrome。樂譜由正讀反讀都是相同的音列排序，如鏡子般地對映著。以前老教授要我們作這首樂曲的音列分析，我在報告附上的譜例把相對應的音符用紅黃藍綠紫不一樣顏色的鉛筆圈畫起來，一眼看去五顏六色，教授批改完把作業還給我時說：Nice

drawing!

美的形象以不同的藝術媒介呈現，在詩歌裡，在畫作裡，在樂譜裡。無論它以哪一種姿態到來，用心去看去聽，一定能看得見。

油桐花

親愛的W：

聽說臺灣此時油桐花正開。

這裡陽光晴亮，涼涼的空氣十分舒服。

咖啡不必多麼高級，配著好心情和輕柔的爵士音樂，一樣香醇。

美好與寂寞，同時存在。

以向陽老師詩作來寫的合唱曲〈寫互春天的批〉再幾天就謄寫完畢了，只剩下一些和聲上的細節需要修改和再確認。

為這首詩寫了一個「春風如沐」的主旋律──雖然詩裡寫的是

愛意初開的期待與不安，但應該也可以用更廣的角度來看詩，把它詮釋成對「人生春天」的期待？無論如何，我是一廂情願地按著自己想法寫了。

文字，只要是寫了下來的，無論是字面上的、衍生的，總是表了意、說了話。音符則不同。音符裡的指涉、意義、情感等，只有寫的人自己知道，外人無從窺探究竟，而我以為，這便是音樂獨特又耐人尋味之所在。

信手幾字，回頭寫曲去。

石頭

眍起風來伴

親愛的W：

日安。

天氣還是一樣熱？

修改著協奏曲的同時，也著手一首歌詞頗滑稽的合唱曲。歌詞是從詩人向陽《土地的歌》詩集裡選出來的，標題叫〈烏罐仔裝頭油證〉，多有意思的詩名。《土地的歌》詩集內容多描寫鄉里市井的生活樣貌，這首〈烏罐仔裝頭油證〉講的是人不可貌相，世事無定論的生活智慧。其中一小段是這樣的：

王祿仙，厝邊頭尾叫伊

鹿仔仙，頭路無半項一襲短褲兩手烏

種花買鳥溪埔釣魚，乞食敢飼貓

每日笑嘻嘻，吃酒提物一概無欠錢

王祿仙，老幼大小詼伊

鹿仔仙，愛講大聲話路途不知舉頭旗

大厝未起護龍先造，青盲不驚蛇

每日笑呵呵，交龍結虎隨時有人扶

向陽老師非常擅長描繪草根小人物的性格樣態，刻畫入微之處，讀起來靈活靈現的，很具臨場感。

方才寫完了一小段，休息片刻。查閱向陽老師的其他作品時，驚喜地發現了一首我沒有讀過的短詩，溫婉含蓄頗有古意：

心內一句話
講互暗暝聽

烏雲罩佇窗仔外
月娘藏入西爿山
睏起風來伴
曇花開　無形影

心內一句話
講互暗暝聽

溪水流過目珠墘
夜蟲啼叫耳溝邊
醒來雨水滴
相思栽　不應聲

曇花開無形影，相思栽不應聲……反覆沉吟了幾次，一段簡單的旋律隨即自心中來，攤開稿紙援筆就立，沒有半點猶豫，比之琢磨了好幾天的王祿仙，得來全不費功夫！

一心想刻鑿的，往往左右不是，還有可能越走越離譜；而意外拾得的，有如神助，不待苦思，音樂便自己吟唱起來了。

「這是心的歌詩啊！」當我這樣想著的時候，心中升起了微微的愉悅。然而，四下無一人，也不知對誰講，只有窗外小鳥兒不相干地啁啾著，輕風徐徐。

午後隨筆。

石頭

王祿仙

親愛的W：

日安。

這幾日一直和「王祿仙」這傢伙纏鬥——對，就是〈烏罐仔裝頭油證〉裡的王祿仙。

睡前或早上醒來，腦海都是和王祿仙有關的旋律與節奏，有點魔音穿腦了。一邊寫一邊揣摩著這個角色的形象。我覺得他像個沒人知道來歷，到處遊走四海爲家，游離於社會邊緣的人——有幾分神似《兜售夢想的先知》一書裡，那個看起來不知是聰明還是傻的主角。

向陽老師的詩作並不是很容易寫進音樂裡。他的詩長，詞古，還有俗諺文化在裡面，每一首都要花功夫來來消化體會。然而，詩裡臺灣語文的口語音韻美感和純文學的風味我很喜歡，所以即使有點挑戰性，我也勉力而為。

新詩，即使在臺灣文學鼎盛的年代裡也屬冷門。現今文學日趨式微，心向文學的人已是小眾，詩，更是小眾裡的小眾。我自小喜歡詩，但可惜自己沒有那個才情來寫詩，自想若藉著音樂的方式讓人唱著記著這些優美的文字，倒也不失為一種保存文化的方式。

嗯，這「王祿仙」還得折騰一陣子，希望眠夢時，他能化仙來敲敲我的腦袋，給我靈感加持一下。

石頭

曇花開

親愛的W：

幾日睡眠都做了夢。夢境恍惚，醒來微微頭疼。努力想記起夢裡面的事物，卻一點印象也沒有，待日頭一高高昇起，天地明亮，諸多夜晚裡的精靈與遊魂便一一散去，杳無蹤跡了。

續寫向陽老師詩〈講互暗暝聽〉的合唱版。當旋律和聲寫至「曇花開　無形影　相思栽　不應聲」這個段落時，心中浮現出一個霧霧的畫面：

黑夜無星、月色黯淡，彷彿聽見什麼人在花樹下獨自呢喃，而眞眞走近張望了，四下卻尋不見半點人影，只有枝影隱約，似有若

無的風聲細碎著。

曇花思人，人在天邊。詩人把想像留給我們，讓我們去猜。

石頭

楊牧

親愛的W：

在這歲末年終之際，寫個短箋。

「好像到了這個時節，一切都變得喧鬧浮躁起來了。人抱怨著忙亂，但其實也喜歡這樣的忙亂。」好友這麼說著。貓頭鷹哲學家般地，簡單的話語便洞見了人心深處的本質。

❖

此刻心情乾淨，適合閱讀一點清爽的文字，讀幾句詩。

節錄一小段來看看：

有一隻鷺鷥停落，悄悄小立

而我們寧靜地寒暄，道著再見

以沉默相約，攀過那遠遠的兩個山頭遙望……

詩人楊牧在序文裡評此詩集，這麼寫著：

斷，不能進入溫暖慷慨的故事中心，不能進入「美麗」。

許多事情的本質只能和知心的人共享，外人頂多風聞些片

是誰的詩，讓楊牧給予這麼美的評？

一九六〇年代的詩人，林泠。

楊牧的評使我聯想到，音樂作品的本質不也如此？苦心研究分

析作曲家的作品，終究如楊牧所言，「頂多風聞些片斷」。畢竟是旁人的眼光來理解作品，再怎麼分析，仍然沒有辦法全然透徹作品裡的每一個細微心思，或者一點不爲外人道的祕密。有時候我們讀著聽著，但覺美極了，卻說不出個所以然來。

何妨？無妨吧。

祕密就讓創作的人留在作品裡，我們只管坐享其成，享受它帶來的愉悅與滿足。

石頭

遙遠的悲哀

親愛的 W：

日安。舊曆初五。

這裡沒有什麼年味，日子平靜如常。書桌上的咖啡與收音機的旋律也一如每個早晨，陪我寫著讀著，或者神遊遠方。

年前詩人寄來了他的新詩集，單單薄薄一小冊，《給 Masae 的十四行》。

翻開扉頁，一朵朵春天的小花輕快地從字句裡紛飛出來。

詩人愛戀著：

啊，我的 Masae，請靠近我

妳濡濕的唇永遠寫著：

美，火與春天

詩人凝視著：

從妳的眼光我看到一種隱藏的寧靜

在支離破碎的繁華裡沉澱

靜靜發亮

詩人靜思著：

哦，Masae，我們的生活反覆著花開與葉落

我們的愛在爭先恐後冒出來的白髮叢中

多情。

讀著讀著我笑了。詩人啊詩人，靦覥的面容下，原來這麼溫柔

詩人江自得是當年笠詩社的一員。本業是醫生，專長胸腔內科。雖不是盛名的詩人，然而不造作堆疊的語言，一種獨特純樸的美感，令我非常喜愛。

認識詩人是一個奇妙的因緣。

多年前好友蔣理容老師給我一本名為《遙遠的悲哀》的詩集。說是朋友送給她的，但她說：「這詩集待在你這兒比較有用。」所以就送給了我。

《遙遠的悲哀》裡面有四組詩。《那些天　蔣渭水在牢裡》《賽德克悲歌》《永不消失的水煙──致林茂生》及《從戶口裡消失》。

《賽德克巴萊》電影上映的時候，還特別請詩人為電影新寫了首長詩來宣傳造勢。

《那些天　蔣渭水在牢裡》詩組，是以蔣渭水因治警事件被關

進牢裡所寫的日記為靈感來源，以十四行詩為形式所創作的十五首詩。這十五首敘事詩漫漫長頁且內容嚴肅，當時讀過之後內心十分澎湃，感覺一股什麼悶悶地壓在胸口，淚流不止。爾後幾年間，這組詩成了一首音樂作品——我把它寫成了一部清唱劇。

自此數年之間陸續收到詩人寄來的詩集，多著墨於家國意識、社會觀察及與醫學有關的文字。這本《給Masae的十四行》一秉詩人的樸素語彙，讀來如沐春風。而詩中溫婉私密的戀戀愛語，更著實帶來了小小驚喜呢！

石頭

P.S. 關於十四行詩，阮美慧教授寫道：

十四行詩原是西方詩歌中特有的一種形式，通常為許多詩人書寫「愛情詩」時所採用。名字來自法語的 sonet 和義大利語的 sonetto，五四時代曾譯為「商籟」，都是小歌曲的意思，現在常見的是義大利類（彼特拉克類）或英國類（莎士比亞類）。

作曲家李斯特曾經寫過一組名為《Petrarch Sonnets》的鋼琴組曲，中譯便是《彼特拉克十四行詩》，是以詩人彼特拉克的十四行詩為靈感而寫的三首鋼琴小品。格局精簡、情感內斂，在李斯特眾多濫情炫技的作品當中，顯得清新可人。

發自內心

親愛的 W：

✣

心閒無事，讀幾頁魯米。

魯米詩頁中，有純潔如清泉的神聖言語，也有人們看來粗鄙而羞於啓齒的男女譬喻。這使我想到馬勒。

曾有樂評評論馬勒的音樂，說他的音樂像個雜燴，時有高尚而優美深沉的旋律，時而交錯著粗俗而雜亂的音響與和聲。

多麼有意思。

優美與粗鄙，世俗與性靈之間，壅塞著無數哲學家和宗教家的語言，而在我簡單的頭腦看來，只要各自皆發自內心，真心誠意就好。

石頭

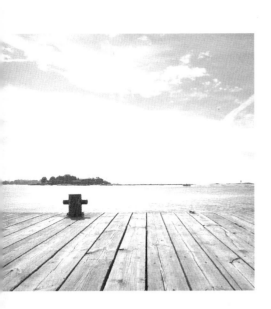

獨白相伴

親愛的W：

問候。

雖然應該心無旁鶩地寫曲子，但終有疲乏的時候。忍不住將薩豐的小說《風之影》翻開來看了幾頁。還沒進入故事，就被作者的自序給觸動了，他說：

「多年來，我一直習慣偷偷幫自己的小說寫配樂，寫下的那些曲子，我別無他求或意圖，只期盼能夠在伏案寫作的漫漫長夜以此相伴。」

漫漫長夜以此相伴⋯⋯輕聲地讀著這一小段話，流下淚來。

多寂寞又多美好啊。

這幾年，我習慣用簡單的文字，記下創作的過程和心情或者一

點藏在音樂裡不為人知的心思。如同薩豐一般，我也以此在創作的

漫漫長夜伏案裡，獨白以相伴。

美好，也寂寞。

石頭

毒品

親愛的W：

炙烈的太陽熱得快燒起來，但比起鋼骨叢林都市的悶，另有一番疏懶的氣息。

比起冷，我愛熱多一點。冷讓人想躲起來睡覺，熱呢？多喝水心頭自涼。

❖

小說跟毒品一樣，害人不淺！

眼下還有許多樂稿等著寫，但定力不夠，又偷偷讀了幾頁薩豐的《風之影》，今日放進書籤那一頁，小字頭標著四四一頁。

怎麼有這樣才情的作家？我以為美的心靈在十九世紀末就已經死寂沉默了，而此時此刻，這快速淺薄的二十一世紀，竟然還能夠聽見單純可愛的心跳聲。

不論是用音符或文字，寫作的人都彷彿要具備一種「洞見」的能力，看到沒畫出的畫面，聽到無聲的音響，嗅到無味的氣息。人的想像與領會能力，真是美麗的謎。

至此，我有一點點體會：為什麼文字創作的人，會把寫一部好小說當作是生涯的某種指標性成就，就好比寫音樂的人，交響曲或歌劇也會是生涯的一大挑戰及成就。

沒什麼要緊事，只是想到了書的美好，忍不住寫了幾句。

該回頭看看我的豆芽菜了。

石頭

書

親愛的W：

天冷嗎？

難得學生不來上課，得以享受一段完整的自由時間。中午吃過後便抱著讀了一半的《天使遊戲》，一條羽絨小毯子和一杯咖啡，靠坐在客廳近窗的沙發上，將音響打開輕聲播放音樂，就著陽光透過窗簾照進來的柔和光線，心滿意足地開始看小說。

讀完了書，啜了幾口咖啡望著窗外，心中升起一股無由來的溫柔，只為這一切與書與音樂連結的美好。

天冷了加衣服，肚餓了吃東西，有錢了布施，沒錢了再努力工

作，開心時暢懷大笑，傷心時陪伴安慰，這就是人（要過）的一生嗎？

我以為還有一點什麼別的，在內心深處輕輕召喚著。這召喚，我在薩豐筆下的傳奇故事裡感受到，在馬勒憂傷絕美的旋律裡聽見過，也在某個凝視詩句的片刻裡，心弦深深振動過。

薩豐感動我的，不只是他滿手的琳瑯才華，還有隱藏在字裡行間隨處可感受到的，對文字的一心一意——幾近信仰的執著。

我敬仰這樣的一心一意。

才華多來自天生，但執著來自無比的心靈意志。

郵差來了，丟了一堆信件和一個白色稍有厚度的小紙袋。一看

那白色紙袋，便知是出版社編輯寄來的新書──之前替這本書寫的

讀後心得被附錄在書裡。

撫摸著光潔的書皮，心思沒有頭緒地隨意浮現。

之前編輯跟我詢問寄書地址時，我請她在書裡留幾個字，她客

氣地在e-mail回覆說自己不是作者，竟也被要求在書裡寫字。

她寫幾個字，讓我在閱讀之際看著她用手寫下的字句也能感覺到溫

馨。她寫道：

人生裡的因緣，即便只是公務上的聯繫，我都珍惜。所以想請

再次感謝您的真誠相助！

謹以這本美好的文學作品，

送給同樣美好的您！

天。

輕輕唸著這幾行簡單的字句，心中溫暖平靜，一如窗外的藍

石頭

波烈露

親愛的W：

窗外熱風微微，帶來欣欣向榮的氣息。新冒的嫩綠葉芽爭先地仰望著新世界。

貝多芬的創作靈感很多來自大自然，我還沒達到這個境界。但看著微小的青綠幼芽，心靈確實感到無言的寧靜。

朋友和我分享一首管弦樂曲的影片，是法國作曲家拉威爾

（Maurice Ravel）家喻戶曉的作品〈波烈露〉（Bolero）。

這首曲子很有意思，樂曲從一列固定的節奏在小鼓上揭開序幕，這組固定節奏反覆循環一直到曲終都沒有間斷。換句話說，小鼓手必須重覆同樣一組節奏，同樣的手部動作長達十幾分鐘，每一次都要聽起來一模一樣，有如壞掉的老唱盤來回唱著一段調子。

主旋律設計上也如出一轍，一段固定的旋律不斷地反覆出現，先從單一樂器，長笛開始，接著加入單簧管，然後是低音管，雙簧管……一層一層慢慢堆疊上去，音響由單薄到厚重，造成一種由小至大、窄至寬，喇叭狀的頻譜扶搖而上、而開展、而巨大，終至樂曲的最高潮——隆隆喧囂聲中的大結局，非常震撼！

這種不斷反覆又層層堆疊的音樂與節奏，聽著聽著，心神好像不知不覺被捲進了樂音與節奏的循環漩渦裡，越聽越陷溺越不可自拔，乃至於進入一種迷眩又失神的虛幻狀態。

正當腦海裡冒出「捲」和「喇叭」等意象之時，自己忍不住嘆

地笑了。

長號喇叭音樂會！

真是太棒了！我身邊的侏儒氣喘吁吁地讚嘆著。

我已經聽了十幾次了，而且每次效果都還是這麼強烈……

那種彷彿被星團漩渦捲進去的感受，一次比一次強烈……

這是《夢書之城》書裡描述一場令人神魂顛飛的音樂會。書中長號喇叭樂手所吹奏的每一首樂曲裡，都隱含著某種收攝心靈的魔法，讓人聽了恍惚神迷，產生奇異的幻覺，有時候讓人以為自己身處在鳥語花香的山林，另一會兒又彷彿看見滿天璀璨的星辰在自己頭上閃閃發亮。或在樂聲中看見毛骨悚然的血腥畫面，聽見淒厲的驚叫聲或身置於極度不舒服的驚懼與恐怖之中。

絕妙！文學裡的音樂描寫和實際生活裡的音樂體驗，竟有這麼

神來一筆的雷同神似。

拉威爾是十九世紀末，二十世紀初的作曲家，年紀比德步西小十三歲。雖然他二人同樣被音樂學者標籤為印象樂派，然而拉威爾從未這麼宣稱過，而德步西更是一路否定否認到底，覺得那些學者硬要在美術與音樂上作這樣的類比，無聊之至。〈波烈露〉應該算是拉威爾最有名也最常被演奏的管弦樂作品了。這首奇異作品的小鼓部分，自來被打擊樂演奏家視為經典曲目，能夠成功完美演奏長達十幾分鐘的小鼓，絕對是一大挑戰，也是一大成就。

啊，看完影片，暢快淋漓。這不是小確幸，是大享受！

　　　　　　　石頭

莫內

親愛的W：

都好嗎？

心緒有些悶。是天冷的緣故？百無聊賴，幾本小書交換著讀。

讀著法國畫家莫內的一些小故事。那是一本朋友送的畫冊，裡面有莫內為世人所熟知的作品，內文隨著畫作簡單介紹莫內早中晚各期的畫風和生活。

一般普羅大眾如我，知道與莫內有關的，大概就法國、印象派，還有他的蓮花池。

畫冊中寫道，莫內作畫的中時期，專注於同一個主體，觀察此

主題景物在不同的時間、不同的天候、不同的季節裡，因光線、溫度等改變而展現出的各種面貌。他系統化地研究記錄，並且身體力行在畫布上：單單一個天主教堂，同一角度就畫了三十幾幅。

這件事情蠻有趣。在作曲技巧的訓練上，有一個很基本的法則，就是我們常會運用單一個動機（motif）——一個很短的音樂片段，或是旋律，或是節奏，想辦法做各式各樣的變化，擴大、變形、轉向或重疊等，「無所不用其極」，來看看能在這個短動機上設計出多少變化。這種「變」的訓練，能強化一個作曲者的思考力，增加腦袋裡的素材量。

閱讀中也才了解，原來莫內也是傳統學院派眼中的異端分子。當時最熱門的是畫肖像，流行將人物的衣服裝飾鉅細靡遺地一一描繪出來。莫內則不。他用三兩筆交代了人物衣著細節，而把畫面的重心著墨在景物光影之間的消長與平衡。莫內的人物肖像不是畫得不好，只是他的眼光超越當時一般人的視界，想在「平板無趣的畫

室內作畫」這樣一個模式裡，尋找更多新的可能性。所以當大多數畫家都在畫室畫著人物花卉水果布景，他則背著畫架顏料及厚重的畫布走出畫室，暖春花樹下或寒冬白雪裡，遮陽或擋雨，用過人的體力和意志力來實現他的追求。

於是，他畫收割後的乾草堆，畫海岸被海水沖激拍打的硬岩黑石，他也畫彎曲的檸檬樹幹和大風裡撐傘的女子。眼到之處都是他的最佳素材。他關注於自然的大過於有關人的瑣碎，他從大處著眼，但精確地描繪光與影的細節。

讀過這些小故事再來看莫內的蓮花池，我不會再以為他只是「後花園裡的畫家」了，並且在內心提醒著自己：表面上看到傳奇式的美麗浪漫，實是穩扎穩打，點滴功夫的淬鍊。幽雅寧靜的蓮花池與那被海水激拍的稜石，都源自於同一顆藝術之心啊。

天冷保暖。

石頭

白居易

親愛的 W：

日前閒來無聊，讀了白居易〈琵琶行〉。啊，充沛的情感從文字上面毫不遲疑地直直湧來，我想那就是人說的文氣吧。

真有氣！是氣勢，氣魄。

有言《老殘遊記》裡白妞說書那段是形容聲音的上品文字，我覺得那一山又比一山高的聲音描寫，獨步於無人出其右的「妙」。

山嶺與說書，原是兩件八竿子打不著的事，誰會想到用大自然中群山的走勢與險峻來比喻說書唱詞的美妙呢？

而〈琵琶行〉裡講彈琴的這一段：

曲終收撥當心畫　四絃一聲如裂帛

銀瓶乍破水漿迸　鐵騎突出刀槍鳴

水泉冷澀絃凝絕　凝絕不通聲暫歇

間關鶯語花底滑　幽咽泉流水下難

竟是直接用文字把音樂整個寫寫實實地「翻譯」彈唱出來，這功力比之劉鶚也不遑多讓。

字裡有樂，句裡有韻律，而詩句的抑揚頓挫唸起來就很有節奏性，不僅如此，它還是有畫面的樂曲解說，把琴聲裡要表現的情緒和氣勢，用寫實的手法描繪出來，真不可思議！

史上讚美白居易的詩平易近人，老嫗皆解，但不知有沒有特別記載白居易在音樂上的天分與學習？

詩者歌也。自古詩以歌的方式來流傳，我想白居易不只有寫

詩的天分，他也必是愛歌之人，解樂之人。要是生在現代，白居易

一定是獨樹一格的樂評家，而且說不定還是很優秀的演奏或作曲家

呢。

閱讀隨記。

石頭

老殘

親愛的Ｗ：

寒夜清冷，孤月高掛。看黃曆上寫著再幾日就大寒，果然。一整天構思樂曲，「電力」已完全耗盡。讀幾頁《老殘遊記》，算是給努力的自己一點小獎賞。

翻開第九回〈一客吟詩負手面壁 三人品茗促膝談心〉。

故事說申子平雪夜裡入山遇到大老虎，空谷裡的巨聲虎嘯把申子平嚇得手腿痠軟、魂飛魄散，荒野黑夜裡慌慌張張終於找到山中人家借宿一晚。於是這一夜申子平和山家主人璵姑及隱士黃龍子飲茶歡敘，暢談儒道佛之間的異同，議論世道理法，聊得很開心。

接著第十回，申子平在這人家裡賞看屋內陳設器物，其中溫熱的火龍珠和西域的樂器箜篌（類似今日之豎琴）都令他十分好奇，而接著主人璵姑的琴與黃龍子的瑟相應合奏的〈海水天風之曲〉更是聞所未聞。

「此曲為塵世所無，即此彈法亦山中古調，非外人所知……所以此宮彼商，彼角此羽，相協而不相同。聖人所謂君子和而不同，就是這個道理。」璵姑侃侃而談地說道。

因避虎嘯而意外借宿夜談，讓城裡來的申子平大開眼界，驚訝山中竟藏著如此奇人異士。

故事裡面形容璵姑與黃龍子琴瑟合鳴的〈海水天風之曲〉以此宮彼商，彼角此羽，相協而不相同。略為推敲，猜想應該是類似西方音樂裡所謂的和聲與對位法，不同的調子或旋律彈奏在一起形成聲音的層次感。

宮—商—角—徵—羽若用西洋音律來對照差不多就是

Do－Re－Mi－Sol－La。以其中任一音作為起始音，把這五個音按順序走完，都能發展出一個調式，如Do起始的五聲音階就叫宮調、Re起始的稱為商調等。每個調式各有各的性格，宮調有如西方的大調，光亮明朗，常用在宮廷的禮儀上，而刺秦王的荊軻在易水邊和高漸離唱合的羽調，若在西方調性裡找，最接近帶著哀傷的小調。

人們聽覺對樂音和諧與否的接受度，隨著時代而改變。古代封閉保守，對於聲音和諧程度的接受度比較小，稍稍有點不協調就覺得難以接受。然而隨著文明藝術與社會觀念的漸漸開放自由，過去感覺沒那麼好聽的樂音或聲響，也慢慢為人們的耳朵所接受，而被使用在樂曲裡。

回到《老殘遊記》。這裡說「此宮彼商，彼角此羽」，所以應是Do調和Re調配在一塊兒、Mi調和La調配在一塊兒，在鋼琴上試彈一下，發現它蠻有意思，Mi（調）合著La（調）還算和諧，而Do（調）與Re（調）合起來，即使在近代的西洋和聲上也不能算是很悅耳的

組合，作者劉鶚是懂音律的人，這個組合應該不是信筆所至。可見，當時已有人寫出「不和諧」的聲響，並在裡面找到屬於它的美感❶。

這也讓我更好奇書中的〈海水天風〉到底是怎麼樣的一首神曲。

可惜神曲不可得，只能從這段文字裡感受一下它的妙處：

初聽還在算計他的指法，調頭，既而便耳中有音，目中無指，久之，耳目俱無，覺得自己的身體飄飄蕩蕩，如隨長風浮沉於雲霞之際。久之又久，心身俱忘，如醉如夢。

什麼樣的樂音能使人身心俱忘又如醉如夢呢？實在太好奇了。

石頭

❶ 對比於西歐音樂在和聲學上完整的系統與高度的發展（與後來的瓦解），東亞音樂在和聲運用上的腳步是慢了許多。在劉鶚的時代（1857-1909）樂曲出現不和諧音調的組合，雖然已無可考究，但我猜是不是屬於比較前衛派的作曲法？一笑。

石青如

月光下‧我想念

160

王維

親愛的W：

早安。

一大早陽光燦爛一片，春天的氣息輕輕飄在空氣裡，大自然不待言而喻，是最有智慧的老師。

讀到一篇關於王維的小故事，有人拿了一幅樂師演奏的畫來給王維看，這位詩畫大師看了說，這畫裡的樂師們正演奏著〈霓裳曲〉的第三疊第一拍。來人聽了嘖嘖稱奇，「單看一幅畫就能知道樂師演奏到哪裡？」後來此事傳開了，有好事的人真的請了一團樂師演奏這首〈霓裳曲〉，到了第三疊第一拍時，樂師們的身形和手勢

在樂器上的位置與動作，果然與畫裡的無一不符，旁人都驚佩於王維對音樂的精通與熟練。

念研究所時有一種考試方式很特別，怎麼進行呢？教授讓學生聽幾秒鐘的音樂片段，學生必須在短暫的樂段裡辨識出這是什麼樂曲的第幾個樂章、哪個主題、作品風格、派別，甚至作曲者是誰等等。

通常一個考試裡有十幾個到數十個樂段，學生都得一一辨識作答。

才短短數秒或十多秒鐘的時間裡就必須辨識出樂曲，考試壓力之大可想而知，必須凝神聆聽十分緊張，因為音樂播放過了就沒機會回頭來聽。而考試前得把所有老師列的考試曲目反覆聽得滾瓜爛熟才能應付得了。

很多同學視此考試為畏途，考得慘不忍睹的也大有人在。

熟能生巧。

讀完王維的小故事，真讓我會心地笑了，原來古今皆如此。也許有人會說這故事誇大了王維，但我相信是真的。在幾秒的時間裡來辨識樂曲的確有點挑戰性，但也不是不可能。而對於深知爛熟的樂曲怎麼演奏，演奏人的身形手勢瞭若指掌如王維者，也非不可成就之事，是吧？

石頭

趙元任

親愛的W：

讀書使人心靜。偶讀一關於胡適小書，裡面刊載了一頁當年清華庚子賠款留美考試的榜單，是胡適請人照榜單抄的手稿。

料想當時的人很在意誰是狀元這類事情，榜單是按著成績高低依序排列。胡適是一九一〇那年考上，名列第五十五，但書上那張手抄的榜單上只有前兩頁，沒有看到他的名字，卻看到了另一個名字：趙元任，榜眼（第二名）。史料上稱趙元任爲漢語語言學之父，而我知道趙元任，不是從語言學，而是由小時候聽過的一首中文藝術歌曲開始——〈叫我如何不想他〉。

天上飄著些微雲

地上吹著些微風

啊，微風吹動了我頭髮

叫我如何不想他

月光戀愛著海洋

海洋戀愛著月光

啊 這般蜜也似的銀月

叫我如何不想他

語言學家塡詞寫詩較不讓人意外，寫曲創作就是才氣了。語言上極有天分的趙元任，聽得懂數十種方言和十多種外語，他天生有一對敏銳的耳朵，對聲調韻律特別敏感，又喜歡彈琴唱歌，於是也去學了樂理和作曲，寫了許多歌曲。據他女兒回憶，說父親的很多作品，都在刮鬍子的時候想的！

這首年代久遠的藝術歌曲由劉半農填詞，旋律才是趙元任寫的。當時白話文正要甦醒，沒有拐彎抹角，也不堆砌鑿作，簡單的文字含蓄清美。而我認為這首曲子的旋律寫得自然流暢，與寫作〈長恨歌〉的大作曲家黃自才氣不相上下，只可惜現在一般少接觸的人，沒能認識到這位語言學家的音樂才華也相當了得。

現在看起來，這首歌曲已成了「老派」，也少有人演唱，看看它的和聲和曲式結構，也無新奇過人之處。然而，質樸的旋律，簡單的鋼琴伴奏，反映著時代的風味與情懷，自有它的意義與美感。

大魚大肉吃多了，來盤清粥小菜，會感覺格外爽口。聆聽殿堂裡的大部頭交響樂之餘，回轉來聽聽這樣簡單而美好的短歌，反而有一種踏踏實實，活著的感受。

石頭

人影松痕

親愛的W：

早安。

修改協奏曲〈破曉〉，想把獨奏部分寫得更有表現力，過程中卻愈改愈茫然。

罷，先擺一邊吧。把圖書館借的《胡適新傳》拿來讀讀，換個心情。

胡適是個妙人，中西合璧新舊一體的妙人。姑且別論他白話五四或文學改良的東西，就他處在傳統與開放之際，所發表關於性別的言論，太有趣也太為難他了。

一面說傳統媒妁之言的好處，一面又鼓勵人開放心靈追求自由戀愛。胡適確實自由戀愛了好多回合，卻還是與十三、四歲就訂了親，識字不多纏過小腳的媒妁之妻終老。他自喻是ＰＴＴ（怕太太）的會員，我倒覺得大學者已無奈接受兩個人的思想落差，無意於沒有建設性的爭執，便多處隨順妻子的意，於是看似是怕太太了。更何況，胡夫人雖傳統，傳統也有它的美處。她做得一手好菜，舉凡親人聚會好友小酌，夫人總能將一桌子的人款待得暢意服貼。

鶼鰈情深。要修得幾世才有這神仙般的福氣。不過要是一切都如願稱心，人也未必就能十分滿足歡喜。

書裡評論說，胡適在傳統與開放裡相互矛盾，一部分是為了合理化自己既想逃避媒妁之婚約，又孝母至深無法違抗母命的自我矛盾，這點我能同情他。

聽說他的情詩多來自對情人曹佩聲的愛與思念，緣情而發，於是才有〈祕魔崖月夜〉裡吹不散心頭人影這樣的佳句留給世人無限

回味。

　初學這首〈祕魔崖月夜〉時不過中學的年紀。真希望當時老師就為我們解釋詩背後的人物故事，告訴我們大文學家也有兒女情長春心蕩漾，讓我們知道胡適初識他的小情人時，她才十五歲，比當時坐在教室裡的我們，不過大了一兩歲。

　然而文以載道像個緊箍咒把以前的老師制約得死死板板，只要求學生背誦再背誦，其他什麼也不說。背誦自有它的好處，但是不說說胡適不被容許的苦戀，如何能真正體會詩裡的人影和松痕，原是如此惆悵的兩地相思呢？

　又如這樣可愛的小詩，八股教科書裡是絕不會放的：

　剛忘了昨兒的夢，

　忘也忘不了。

　放也放不下，

又分明看見夢裡的一笑。

多單純可愛的小詩！簡單易懂正是白話文的精神，但這白話並不淺薄，因為裡面有含蓄且深刻的情意。

❖

幾隻小蜜蜂在窗外的樹叢裡嗡嗡飛著，尋找著枝葉裡小得不能再小的白花，吸取花粉。

幾頁小故事慢慢讀來頗有意思，也排解了不少的鬱悶。

大人物尚且有芝麻綠豆的瑣碎要煩惱，平凡如我為幾個音符搞不定而煩悶，應也是能被諒解的人之常情。

石頭

雨過天青

親愛的W：

昨天旋風似地嘩啦啦下了好大一陣雷雨，狂風落葉好不悽慘！

今天早晨醒來天地一片寧靜，陽光晴朗，完全感覺不到一絲絲風雨氣息。

世間瞬息。

❖

這陣子修改協奏曲〈破曉〉，重覆聽著自己的作品，內心感到

微微痛苦。

不足與瑕疵無盡地放大在眼前，十分沮喪但又不得不面對。

或有人聽此言不免覺得有些矯情。然而真不是這樣的。創作的

過程裡，很多時候都是時而肯定時而否定的自我矛盾狀態。在反反

覆覆的辨證之下，努力尋找突破和解決窘境的契機。

偶有人問我最滿意喜歡自己哪一部作品？我總是回答：還沒寫

出來的下一首吧。

　　✣

馬勒〈第五號交響曲〉不斷在耳邊迴盪著，「這才是音樂之美

啊！」內心欣嘆著。

正在閱讀一本有關馬勒音樂美學的書——羅基敏教授與梅樂亙

所編著《少年魔號——馬勒的詩意泉源》。非常深刻的一本書，每

一句每一段都值得佇立沉思。它提到馬勒之「無所爲的耽美主義」。

耽美主義，也有些書譯解成頹廢美學主義，較之頹廢二字，我更喜歡羅教授書裡「耽美」的耽字。耽溺、沉浸著，有時間與空間的延伸感。這耽字，自在、也自我，有獨立遺世的淡漠。

馬勒並非無病呻吟，也非陷溺於十九世紀末的美學而不自拔。

反之他的音樂有所言而言，再挫敗也有絕地逢生的契機感，再深沉的憂傷，背後依然充滿著意志力，終其一生都在尋找並建構心中愛與美的理想天國。

仰望著古典音樂殿堂裡的巨人們，同樣是血肉身軀，那謎樣深奧的音樂靈魂，卻在這些巨人們身上散發著永恆的藝術光輝。隨著時光流轉只有愈加沉靜美好，光輝閃動歷久不衰。

從馬勒的天國回歸到土地的自己。我仍舊以龜速之緩，亦步亦趨修改著作品，慢慢磨著，無所怨尤。因為我明白通往愛與美的路上，每一個腳步都重要，即便它看起來如此細微並似舉足無重。

雨過，天就青了。

祝好。

石頭

食蓮人

親愛的W：

近來好嗎？

趁著幾天感恩節假期再讀丹尼爾梅森的《戰地調琴師》。

暗夜寂寥，外面一點聲音都沒有，只有昏淡的月光映在後院的

磚石上，冷冷的顏色不像白天裡熟悉的溫婉。

＊

人生記憶裡最美的部分大多與書有關。

所以我愛書。

讀的書並不是太多，但一旦喜歡上了的，便怎麼看都好，怎麼讀都不厭倦。

回頭再讀，我將閱讀的步伐放得很慢，慢到像是在讀詩一樣，一句一段來回沉吟之後，才進入下一句下一段。

記得第一次閱讀的時候，故事如滔滔大江迎面而來，不可擋的氣勢和聲響都讓我驚豔失神。現在再走它一回，江濤澎湃依舊，內心卻有了截然不同的映照。我開始留心到巨大聲勢裡面的細膩和敏感，輕聲讚嘆著細節的刻畫與描繪——無關於寫作技巧的，而是那些描繪得栩栩如生的事物。有關行旅的、傳奇的、大地山水的、音樂和鋼琴的，就像桃花源一樣，似幻似真，迷離而動人。

故事最後有一段《奧德賽》的節錄：

我的手下繼續前進，遇到了食蓮人，

那些人無意殺害我們的同伴，

只拿了蓮花給他們品嚐。

不過，他們一吃下甜如蜜的蓮花果，

就不願帶信回報，也不願離開，

只想和食蓮人待在一起。

吃著蓮花，忘卻回家的路。

讀著食蓮人的故事，內心異常激動，我不明白是爲什麼，但想

起了一位朋友的詩：

而旅行，竟是為了回家。

因為寂寞，所以旅行

回家，哪裡才是家呢？故事裡的調琴師離開了英國安穩舒服的

家，遠渡重洋一去不願返回。他是忘了回家路的食蓮人呢？還是在異地才漸漸明白，這重洋之外才是自己心靈的歸鄉？

窗外夜更深了。

闔上書本和疲憊的眼睛時，看看時鐘，凌晨一點三十六分。

石頭

第二輯

寫給生活的情書

世界不會為了誰的歡喜悲傷而停止運轉。

昨日的歡喜對照著今天的悲傷，明日的未知很快就變成
今日之不可逆轉。

從生活之漩流上方俯瞰，只看見中間一個圓點，其他
的，終將流成一道模糊。

花朵綻放

親愛的W：

心情可好？和您說說話。

鋼琴上的高音琴鍵因為空氣乾燥的緣故，有幾個琴鍵常常走音走得厲害。約了調音師 Mr. Kaplan 來為琴調音，整理一下聲音的均勻度，並把產生雜訊的琴鍵修整一下。

"Some dampers are damaged. I fixed them." 頭髮花白、目光炯炯的調音師說。

正收拾著工具箱時，Mr. Kaplan 看見旁邊書桌上一張我最近正在聽的鋼琴家霍洛維茲的演奏CD。他摘下眼鏡湊近了眼睛，拿著

那張ＣＤ正反仔細端詳。

"It's a young picture of his." ，Mr. Kaplan 說。

"Yes, he was very young in this picture. There is another one, older." 我回答，並翻開ＣＤ小冊的內頁，裡面有另一張霍洛維茲的照片，約三十歲左右。

老先生拿著ＣＤ顯得愛不釋手。左右看了半晌忽然冒出一句：

"Oh, I have a lunch appointment with someone, need to go." 把ＣＤ擺回桌上然後急急地低下頭拎起工具箱往外走。

我將ＣＤ放回 Mr. Kaplan 手中，笑笑跟他說：" You keep it."

"You keep it."

"Oh, really? You sure? You have another one?"

老先生拿著ＣＤ連聲說謝謝，原本線條硬邦邦略帶神經質的臉上，笑開了兩個彎彎月亮似的眼，可愛極了。

"Thank you for coming, have a good lunch." 我跟 Mr. Kaplan 遠

遠揮手，望著他走向停在前院路邊的白車，輕輕地把工具箱放車後

置物空間，手中拿著ＣＤ走進駕駛座。

＋

第一次請 Mr. Kaplan 來為鋼琴調音，大概是七年前的事了。

帶有口音的英語，我猜可能是俄裔或波蘭裔。

就像之前幾位調音師來家裡為鋼琴調音一樣，他們開始工作之

後，我通常不待在琴房，免得給人家一種壓力的感覺。

那天 Mr. kaplan 一進琴房準備之後，我便自行告退，並跟他說

有事喊我一聲，馬上過來。

正在廚房準備為 Mr. Kaplan 泡杯茶的時候，琴房傳來了陣陣

聲音，但那不是調音時單調乏味的琴鍵敲打聲，而竟然是……

蕭邦某個曲子的某個片段，敘事曲？詼諧曲？練習曲？馬祖卡？波蘭舞曲？

我在腦海裡迅速搜尋音樂的記憶。

琴房裡的琴聲快速流動著，不同曲子不同調子，一段接著另一個段，有時是吟唱的部分，有時是技術非常艱難的地方。毫無疑，完全像開演奏會一樣的熟練無誤。

洋洋灑灑約十多分鐘後，Mr. kaplan 才開始動手調音。

「這位 gentleman 不是調音師，他是鋼琴家！」過去他應該是位優秀的職業演奏家，可能是因為移民或謀生的現實因素，而從事調音師這個行業？心中忖思驚之餘，還感到微微的惆悵。

調音完成後，我端了杯綠茶進琴房給 Mr. kaplan。本來想問他過去是不是從事演奏，但又怕觸及隱私，於是只對他說：

"Your playing is very beautiful. I really enjoyed it."

Mr. kaplan 聽了，臉上沒什麼表情變化，也沒有直接回答我的

話。他只說 "You must have been playing a lot. Because all the music scores on the book shelves look old and ripped."

原來他一進琴房就注意到靠牆書架上整排的舊琴譜有些都已破損。我會心一笑。「嗯，他一定也和我一樣很愛彈鋼琴。」

之後每當鋼琴需要調音的時候，我一定打電話給 Mr. Kaplan，再沒找過別的調音師了。

請 Mr. Kaplan 調音固然是因為他用耳朵來判斷音律 ❶，調整出來的聲音非常和諧。但另一方面，我其實是想聽他彈琴啊。

⚜

今天 Mr. Kaplan 來調音，沒有彈蕭邦，而是彈了巴哈的《前奏與賦格》。

《戰地調琴師》書裡那位也彈得一手好琴的調音師，最喜愛的

音樂就是巴哈的《前奏與賦格》。

《前奏與賦格》是一部開展調性無限可能的偉大作品。共有兩卷各二十四首，合起來四十八首。故事裡的調音師說這部作品是調音藝術的見證。他認為每一首都有其獨特的性格：第一卷第一首C大調傲然自得，升C小調的第四首旋律則曖昧不明，是一首「屬於調音師的曲子」，而第二卷升F小調賦格總是讓人聯想到花朵綻放，情人相見。

Mr. Kaplan 調完琴之後，我也一股衝動想來練練《前奏與賦格》。從哪首開始呢？就第二卷升F小調吧，看看是否真如故事裡描寫那般：「花朵綻放，情人相見」。

石頭

❶ 一般調音師手中都會有測量音律的儀器。當琴鍵擊下，音波的頻率便會出現在儀器上，調音師藉以作為判斷音準、調整音律的參考。有些調音師只靠機器來判斷單一音準，這樣調出來的聲音還是「不算太準」。因為音的存在是需要與其他音共存共鳴的。所以調律各個單音之後，還需要在鋼琴上彈奏一組一組的音，例如音階、和弦等。用耳朵來感受它們的和諧與否，但求最符合人的感官所期待的和諧感與美感，才是調律的高手。彈得一手好琴的調音師，耳朵一定對音律的和諧與美感有更高的標準，因為他們調的不只是音律，而是美的音樂。

老醫師

親愛的W：

十月，院子的楓葉都還未紅透，天忽然就冷得像冬日了。

星期一去一位老醫師家。他想在十一月醫師協會活動裡演奏小提琴，希望我幫他伴奏。

老醫師是資深的臺大醫學院校友，體態嬌小優雅端莊的太太也是醫生，兩人退休前住在美國中西部，後來輾轉定居在舊金山灣區。

老醫師選了三首我改編的臺灣民謠——〈天黑黑〉〈望你早歸〉和〈阮不知啦〉。他緩緩地將小提琴盒打開，小心地將琴和弓拿出，

再緩緩地蓋上琴盒，拉開琴盒上邊的拉鏈，琴譜在裡邊。

「這條帶子好像壞掉了。」他低低地說，一邊拉著一條固定在小提琴身的帶子。我上前看了看並沒有壞，只是老醫師找不到扣住的地方。

「我幫你弄。」我先把琴固定好在醫師左肩上，接著把帶子由左向後繞脖子一圈，找到了魔鬼沾的公母兩頭，用力一合，「ＯＫ了。」

老醫師笑了。「這我自己做的耶。」布滿皺紋的面容上有一雙明亮大眼睛，年輕時俊美的光采和身為醫生的自信仍曖曖閃耀。

這條自製帶子是他和小提琴連繫的唯一方法。

老醫師多年來深受帕金森氏症的困擾，情況一年比一年差，不服輸又愛音樂的他，無論如何都要對抗這莫名又無奈的病。於是自己發明一條帶子固定在琴身上，繞著脖子一圈，才能把琴固定在正確的位置。

「伊金價有 fight ！」在老醫師身邊溫柔守候的醫生太太輕聲對我說。

「開始合嘍。」

光線透過高大的落地窗斜斜地照進來，駝色地毯給人很溫暖的感覺。這舒適潔淨的住所是灣區數一數二的老年人公寓。我想著方才在電梯間碰到，推著輔步器在咖啡廳廊裡三兩聚坐輕聲交談的老人們，都像是畫裡的人，安靜優雅衣著乾淨，有些女士們頭髮還都是「se-do」過地整齊正式。

控制無力又時而抖動的手與手指對老醫師來說很吃力，琴聲像是冷天裡的輕喘，微弱如游絲，幾乎聽不見。

「嗯，我右手彈著你的旋律和你一起奏，音樂比較好唱，好不？」心裡拿捏著怎麼說才不會失禮傷害了老醫師的自尊心。

「好好好，安捏金好。」

有鋼琴彈著主旋律帶領著，老醫師拉得很開心。

「今日先到這，另日再約一次好不？」一個多鐘頭練習下來老醫師已累了。「我想要拉一個 encore，咱去樓上找譜。」老醫師將琴和弓收好在琴盒裡，放在輪椅上推著走，我扶他一起搭電梯上樓回寓所。

寓所門口左牆上掛了一張油畫，像極了梵谷的風格，仔細看，原來是老醫師的自畫像。

「這嘛我畫ㄟ。」邊說邊推開門。

「門攏嗯免鎖。」醫生小小聲地說，瞇瞇笑得神祕，好像小男孩把藏在樹洞裡的彈珠橡皮筋偷偷現寶給你看。

進屋後醫生太太請我稍等，只見老醫生在東翻西找。

「伊說要找一首 encore piece。」我說。

石青如
月光下，我想念
192

「啊，免啦免啦，拉三首就夠了。」醫生太太怕我等，羞赧地說。老醫生仍自顧在找譜。

「等我手術後，會拉得更好。」樂譜終於找到，老醫師已累得癱坐了下來。

❖

向老醫師及醫師太太告別後，之前稍稍有雲的天空已經開朗，陽光正豔，行駛在公路一○一時日正當中，想著老醫生那氣若游絲的旋律，不知怎地，忽然莫名心酸起來。

　　　　　　　　　　　　　　　　石頭

春風

親愛的W：

問候。

天氣雖然還是有點冷，但風裡是有些春天的味道了。

窗外的鳥不停吱喳著。遠遠近近，有的嘰咕雜亂，有的抑揚頓挫節奏感十足，邊寫曲子邊聽著，感覺小鳥們都跟我作伴。

西方音樂史上第一位用音樂描寫、模仿小鳥聲音的作曲家是誰？貝多芬。這位喜歡在林間散步的作曲家，把可愛的鳥兒們寫進了他的交響曲中，抽象的音樂中忽地傳來了林間清脆吱喳的鳥聲，樂曲霎時充滿了立體感與臨場感，讓人有如真實置身在田園山林中

一般。

法國近代有一位很傑出的作曲家梅湘（Oliver Messian），同時也是一位專業鳥類學者。他長期觀察鳥類並記錄下牠們的生活習性與叫聲，以鳥為主題寫了許多精采作品，其中有一組鋼琴作品叫《鳥的畫誌》（Catalogue d'oiseaux），梅湘用靈巧的音符和節奏來描繪他所觀察到的鳥類，惟妙惟肖，興味十足。

以前在東岸念研究所時，曾和同學演出過一首曲名很滑稽的現代室內樂作品，〈Thirteen ways of looking at a blackbird〉（十三種看黑鶇的方式），曲子以半即興的方式演出，演奏人在音樂裡除了需要看看譜之外，還要運用自己的現場靈感和其他演奏者呼應即興演出。

我常想詩人、作曲家、藝術家的神奇之處，便在於他們獨具慧心。一隻鳥咻地飛過，叫了幾聲跳了幾下，有什麼稀奇的？但一顆藝術之心從平凡的事物裡看到一般人看不到的東西，感受到不一樣

的生命共振，用個人獨一無二的方式，繪出心中的至美境地。

嗯，想想可愛的小鳥，感覺筆下又有神了。趕緊把握這個感覺，

寫稿去！

石頭

第三輯 寫給生活的情書

寂靜

親愛的W：

　　還有二十分鐘就十二點了，剛剛寫完排練中需要注意的細節，不知怎地竟睡不下。連續幾星期以來的集中火力工作奔波，有小小感想：緊湊的生活節奏，不怎麼適合我。

　　✣

　　忽然一個句子走進心裡來⋯

天階夜色涼如水

在這安靜的狹窄小巷裡看不到天階，只能想像清涼如水的天際。

其實不是想像，是曾經嘗過那樣的夜色，在海拔三千公尺的山上，萬籟寂靜寒夜凍人，滿天星星的倒影微微閃動在光滑如鏡的湖面。無息的山湖大地裡，只有造物者的天籟與我心共鳴著。

想著想著，眼下什麼曲子什麼樂團什麼人什麼事……好像都不是那麼緊要了。

✦

不管我多努力，寫出來的也都只能是凡俗之音。

為什麼？因為最美的聲音來自寂靜，而一但落了言詮（音詮），

便有了缺陷。

而我不斷寫著一頁又一頁的缺憾，還痴痴以為自己是在創造無比的美好。

人真是愚且痴。

抬頭看時鐘，十二點二十分。

嗯，該睡了。明日還有好幾小時的排練等著我。

石頭

小提琴

親愛的W：

聆聽帕爾曼演奏電影經典小品有感。

✣

小提琴的弓，會勾人的。

小巧而迷你的弓尖，在絃上輕輕一劃，便把心勾掛在伸手不到的地方，搖搖晃晃著。

旋律迂迴著，記憶纏綿著。

如果音樂已道盡一切，人間還需要什麼誓言呢？

在音樂裡聽著逝去的美好與遺憾，小心翼翼地，把心事妥貼在密密音符裡。

人思念著的，不是身影，而是那身影離去後，懸浮在心上久久未散的，青春的氣息。

氣息早已消散，只是人還留戀著不想走。

不知還能說什麼，還有誰願意傾聽？

下了眉睫，上了心間。

石頭

彈琴

親愛的W：

日安。

早上陽光和煦，然心緒微微鬱抑，原因不明。

梳洗完畢，泡了杯即溶咖啡擺在一旁的書桌上，琴椅高度調好，搓了搓冰冷的手，準備練琴。

不知是不是空氣濕度的關係？隨著雙手碰觸琴鍵，琴音錚錚響起時，忽然間像是有一股迎面而來的清冽，無形無息地輕輕拂過我的臉，舒爽宜人，胸口的鬱悶和微微的頭疼，片刻之間全都消散了。

雙手上的音階還快速地跑著，心卻好像脫離身體似的，遠遠落

在另一個空間、時間裡，沉靜在這無人理解的釋放與寧靜，所有無名的煩憂彷彿都在琴聲裡被溫暖擁抱輕柔安慰了。

啊，生命裡能有幾回如這般地，全然清醒又全然沉浸？全然自我又全然包容？

石頭

清明美麗

親愛的W：

冷天裡做什麼最好呢？練琴。

最近真的好冷。屋裡的暖氣開得烘烘嘎響，還是抵不住從窗縫

地板透進來的寒涼冷意。

沒關係，我練琴。

十隻手指凍得僵硬，一個簡單的C大調音階彈得坑坑疤疤。

沒關係，多跑幾次。

C大調彈完彈C小調，接著升C大調，再來升C小調、D大調、

D小調……直到B大調和B小調，十二個不同的黑白琴鍵，二十四

個不同大小調的音階都跑過一圈。

指頭柔軟了，手腕靈活了，連蓋在腿上的羊毛毯都有點嫌熱。

熱手完成了之後才開始練琴。

不只冷天需要熱手，一年三百六十五天練琴之前，熱手是絕對必要的。一方面音階是基本功，非練不可；一方面是熱了手再練琴，雙手柔軟度較好，也比較不容易受傷。

⁜

練琴，有些時候是為了梳理內心的紊亂與嘈雜。

隨著隔離與專注，把心安定下來。

有時我感覺，從鋼琴共鳴箱迴盪出來的聲音，並不是透過空氣的傳導而進入聽覺系統的。它彷彿是從皮膚上無數個微小毛細孔慢慢浸滲而入，擴散蔓延至全身細胞裡面，所引起的一種全面性感官

與精神的細微共振。

一邊練琴一邊觀察、聆聽、感覺著這微妙的互動，時有分不清是真實還是虛幻的迷茫。

那迷茫之美，惟在情境裡方能自得其樂，旁人只聽得看得一頭霧水。

❖

最近練著一首自己覺得俗氣的小曲子，是鋼琴大王李斯特的作品〈Liebestraum〉。中文曲名也俗氣，〈愛之夢〉。

為什麼練這首俗氣的曲子？因為我想試看看能不能把它詮釋得比較不俗氣一點。

磨了一陣子也聽了幾位名家的演奏，歸納出一點點心得：音樂的質感主要還是在於扎實的觸鍵功夫上。均勻的音色，加上邏輯完

整的樂句，再灑上一點心靈香氣，這樣樂曲應不至於俗不可耐的地步了。

❖

方才心緒有些無由煩悶，然而隨著書寫喜愛的事情，那煩悶竟也就慢慢消散了，清明美麗，是的，此刻便是。

天冷，多保重。

石頭

信使

親愛的Ｗ：

今早陽光露臉，連日來的寒凍，終於有了一點化解的意思。

去年秋天返臺期間，在一場音樂會裡巧遇詩人李敏勇老師。之後老師送了我好幾本書，有詩集和散文，還有一張親自朗讀詩作的ＣＤ。

其中《遠方的信使》溫柔好讀，我很喜愛。除了介紹世界各國詩人的作品之外，我更喜愛的是書中介紹詩的文字部分，隨處拾取一段話一個句子，便如詩一般美啊。

啊，詩人寫的散文，果然很詩意。心靈所到之處真有如點金術

一樣，凡人眼中不起眼的，看不到的，在詩人的眼底筆下就像是灑上了神奇的金粉，閃閃動人，雋永彌新。

✤

聽到一個關於流浪漢的小故事。

善心人問無家可歸的流浪漢們有什麼願望，他想為他們實現。

有人想要熱騰騰的食物，有人希望得到一件毛毯和禦寒衣物。

有人什麼東西都不求，只希望得到一個溫暖的擁抱。

全心的擁抱。

昨天，心愛的學生K上最後一堂鋼琴課。再過幾天她就要到柏克萊大學去當新鮮人。

K是個聰慧認真的女孩子，小小臉蛋上掛著甜甜的酒窩，七年來她從一臉稚氣到成熟懂事，初時上課害羞拘謹的小女孩現在已經

亭亭玉立。

這堂課上得特別久特別開心，臨走時，個頭小小的Ｋ伸出雙臂給我一個很大的擁抱。做老師的我禁不住濕了眼眶，她卻用大姊姊般的口氣輕聲安慰我說：

Berkeley is not far away, I will be around, don't worry. You are my life time friend. Thank you for everything you gave me. (柏克萊並不遠，我會隨時回來，別難過。你是我一輩子的朋友，謝謝你給我的一切。)

說完話套好鞋子揮揮手，Ｋ輕快地跳上媽媽爲她新買的迷你小車，小心做了迴轉，一路慢慢駛離我的視線。

車聲漸去，我怔怔地站在門口，淚水順著臉頰緩緩流下，一時說不清是感傷還是喜悅。

石頭

孤獨

親愛的W：

覺得格外孤獨，但不是誰造成。

我想，我的一生注定是永遠的思慕——對美的極致、愛的絕對。那永遠無法完成與實現的。

這深沉的渴切與想望，根源不明，並與他人無關。

寫作中片刻有感。

石頭

C 小調

親愛的W：

日安。

園丁才來整理了前後院的草地和花木。

最喜歡這個時刻。除了環境整潔之外，空氣中還因為花木小草

被修剪翻動，而留下澀澀的草木香。

練琴有一點進展，或許是因為天氣和暖，手腕與手指都感到靈

活此。

彈琴是物理性的。每個動作環節之間都有槓桿原理，手形小的人要表現強度時，更需要琢磨用力的方法，才能彈出期待的聲響。

我以為，「四兩撥千金」是使用力量的最上乘，武俠小說裡寫劍是軟的，使用得宜便處處是力道，道道有殺氣。要是能訓練彈琴的手像劍一樣，在最柔軟裡面創造出極致的澎湃，這功夫就不得了了。

練過一回合，轉眼兩小時，精神清爽，心氣暢通。

✧

蕭邦練習曲作品二五的最後一首，〈C小調〉。

「C小調」是什麼意思呢？五線譜最前面畫有三個降記號的調子，就叫做C小調嗎？

應該不只是這樣。

調性和人一樣，具有自己的性格。

Ｃ小調在鋼琴上，也好比Ｃ大調一樣，有著大氣大度的音響，

它就像站在Ｃ大調這位君王旁邊的賢良輔相，除了頭銜之外，一點

也不遜色於君王——智慧的、力量的，在陽剛的光輝裡帶著溫煦的

柔情。

我個人的詮釋，蕭邦倒不必得同意。

窗外鳥聲唧唧，風微微拂著。

小鳥的歌聲是什麼調呢？仔細聽聽再跟您說。

石頭

心靜自涼

親愛的W：

都好嗎？天氣好熱，多多喝水。

本來還涼爽好日，一下子飆熱起來了。原本在窗外吵鬧蹦跳的小鳥們，這會兒安安靜靜全不見蹤影，都躲到樹蔭裡乘涼去了。

外面豔陽高照，我倒心頭一片冷清。

近日開始協奏曲的修改工程，音樂梗概與形制目前都保持原

樣，但技術上的不足，還有修補調整的空間。

演奏錄音反覆聽了又聽，在樂譜上畫記需要修改的地方：聲響的平衡不好、樂器語法不盡流暢、表情記號標示不妥、打印樂譜上的錯誤等等。讀著漫漫一千兩百多小節的樂譜，所有的情感都需切割，只就眼見的不斷檢視再檢視，像解剖一樣，冷靜為必要。

幾小時過去，工作告一段落，闔上樂稿，我才覺得又回到了自己裡面來。

⁜

這陣子幫朋友代鋼琴課。三個義大利小男生，各是一年級、二年級和四年級。

小朋友大大眼睛水汪汪的，幾乎占掉小小臉的一半。老大老二眼睛是淺淺的藍綠色，最小的是藍灰色，三兄弟的眼睛都像琉璃一

樣清澈透淨，閃啊閃地亮晶晶。

我想起中學歷史課本上曾提到西疆有外族叫「色目人」。當年老師沒有再詳加解釋什麼叫「色目人」，只要求我們把課本內容背好。後來自己才慢慢從字義上體會到，色目人原來是指「有顏色的眼睛的人」。凡眼珠顏色或青或藍或灰，有異於當時中土褐黑眼珠的人種，總的以「色目人」稱之。

一位博學多聞的朋友有一次神祕兮兮地跟我說，他有個好友是突厥人後代。

我笑說什麼時代了，哪裡知道誰是突厥人後代呢？

他說今日土耳其一帶便是以前突厥的疆域，民族遷徙融合中，漢民族與突厥混血之後，眼珠的顏色出現偏藍的現象。這些混血為了不忘自己的根源，便命了一個漢姓，藍。以記得自己的所從與西疆的「色目人」有關聯。而他的這位好友便是姓藍，也有族譜可回溯至與突厥有關的老祖宗。

這美麗的傳說是真是假我也不知道。

這熱天，心靜自涼。祝好。

石頭

蕭邦的專注

親愛的W：

問候。

一邊寫字一邊聽著蕭邦〈夜曲〉。心神疲憊或感到乏味時，聽聽蕭邦。它就像百花油一樣，輕輕一擦，讓人神清氣爽。

蕭邦音樂的精華都集中在鋼琴作品上，其他樂器的作品很有限，他一生鍾愛鋼琴，以鋼琴音樂為生命的歸宿。

一次朋友問他：「何不來寫個雄偉的歌劇？」

蕭邦回答：「請不要讓一個詩人來寫小說。」

不知什麼原因，我好喜歡這個小軼事。

蕭邦安於自己，專注於自己摯愛的，沒有左顧右盼的張望，也沒有汲汲營營的野心。這種純潔的一心一意，令我感動。

隨筆幾字，希望一切美好。

石頭

春夜無聲

親愛的W：

寫了一整日的演講稿，精神有些不濟，先休息一下。

正在進行中的室內樂〈青春〉，音樂來到了中段。我原先期待自己能寫一段「春夜無聲」的意境，哪知那已想好的中段落，自己怎麼聽怎麼感覺，就是完全沒有「無聲勝有聲」的境界。

沒有了「春夜無聲」，一時覺得曲子好像沒有了焦點。依現下的時間是不允許再想一個新的段落了。有些懊惱，但無可奈何。這便是才能不夠了。眼光太高手法太低，內在的涵養不到那個境界，自然是寫不出來。

高鐵返北的路上，從車窗往外看去，黑夜裡一彎清淺眉月，幾片薄薄的暗雲半遮半掩。車上旅人面色疲憊，在車廂的輕輕搖晃中半睡著。我倒想著，這樣的月色合該有一片松樹林，輕風古琴佳酒，好詩好樂好人。

願靜夜好眠。

好了，老實說，是藉此開脫內心的窘迫感。

P.S.後來安慰自己，寫不了「春夜無聲」沒關係，那寫「誰家玉笛暗飛聲」

石頭

胸中塊壘

親愛的W：

雨。

心情頗佳。因為不用出門趕行程，好整以暇彈彈琴。

蕭邦練習曲在黑白鍵上來回翻騰，這架老鋼琴好像也跟著要甦醒過來。手指頭有些生疏，沒關係，多跑幾遍就好。

蕭邦跑完了，巴哈《前奏與賦格》，再來貝多芬，最後的甜點是舒曼，一氣呵成連彈不斷。

歇一下。欸，連白水喝起來都是甜的。

什麼是一澆胸中塊壘？

此時此刻心臟頻頻跳動額頭微微出著汗，聽著呼吸聲，我是真實活著！

石頭

練琴有感

親愛的W：

日安。

一向感覺「繽紛」是比較現代感的用語。

早上開車在路上，風大得不得了，沿街樹葉紅的黃的綠的，被風吹得粼粼閃閃漫天飛舞。即景心想：「落英繽紛」便是如此吧！忙思中才恍然驚覺，遠在晉朝的陶先生早就寫過這讀起來唸起來都生動十分的語詞，它哪裡現代？古意得很呢。

所以直覺並不可靠，凡事還得思考與求證才是。

返家之後，第一次練琴。

若說這世上有什麼完美的情人，我的琴，便是了。

不論離家多遠多久，她永遠安靜等候，再相見時也只是一貫的安靜有禮，從不多問我去了哪裡。

打開琴蓋，八十八鍵黑白分明。順著琴鍵撫摸，堅硬光滑的質感一如期待。

叮叮、咚咚、叮叮咚咚叮叮咚。

輕輕碰觸，她投我柔軟的甜美；放手用力，她以全然的熱情回應我；聆聽迴盪在空氣中的殘響，她陪我專注在這靜默片刻。

低語或高歌，她是溫柔至極，也是熱情狂烈。

不離不棄，她總是在，並且善解體貼。從來不錯過任何召喚，也不發出多餘的聲音──當我需要安靜的時候。

還有什麼情人比她更完美？

練琴有感。

石頭

石青如
月光下，我想念

Ruth Slenczynska

親愛的W：

都好嗎？忙著吧。

星期日去聽了一場很特別的鋼琴演奏會。

演奏會之所以特別，是因爲演奏者是一位高齡八十七歲的笑咪咪女士，Ruth Slenczynska。另一特別之處是，演奏的地方是一所高級老年人公寓。

Ruth，我們這樣稱呼著這位銀白捲髮的可愛女士，彈奏的曲目可一點也不馬虎：兩首蕭邦敘事曲，兩首貝多芬奏鳴曲，還安可了一首蕭邦圓舞曲。

YAMAHA 的小號平臺鋼琴，能發揮的很有限，但是從那平凡鋼琴傳出來的音樂，卻深深浸潤我的心。

音樂猶在耳邊，腦海裡浮現「從心所欲不踰矩」。

八十七歲！那雙大手依然靈巧，指尖下的音色控制仍然精準無誤。貝多芬奏鳴曲用的是最樸素扎實的彈法，並節約地使用踏板。「清爽的古典」，我自想。現代的演奏家裡很難再聽到這種簡潔不誇示的音樂品質。而浪漫蕭邦在 Ruth 的指間，少了蒼白，多了一些理性的果決。

除了八十七這個神奇的數字之外，Ruth 還有另一個神奇數字：四。四歲的 Ruth 已開始公開演奏，接下來的十年間，她已是美洲與歐陸古典音樂界裡赫赫有名的音樂神童，演奏明星。

近距離聆聽著我曾在書裡讀到的音樂家的現場演奏，真是美好得不可思議。

拿著 Ruth 回憶童年的著作請她簽名時，她笑咪咪地指著書的

石青如
月光下‧我想念
230

封面說：「妳看，我肩膀上的徽章是波蘭政府頒給我的金十字勳章！」

「……只有真正的藝術家才能走過艱辛，不記世俗的怨恨，走到一個真正忘我的崇高音樂境界。」鋼琴家葉綠娜教授在推薦文裡寫道。

❖

演奏會的場地是北灣區 San Mateo 一所高級老年人公寓。

公寓有警衛，進出都要出示證明。一進正門是像高級飯店的大廳，廳裡掛著美麗的水晶燈，一旁有舒適的沙發靠椅，裡面有好幾座電梯，通達每個層樓。大廳右手邊有布置得很雅緻的餐廳，左邊有聯誼廳，頂樓則是 Ruth 演奏的交誼廳。

聽說住在那裡的老年人平均年齡是八十六歲。"So, Ruth is a

young girl here!"一起去音樂會的朋友說，大家聽了都笑了。

住在那裡的一對臺灣老夫妻是音樂會的主辦人。兩個人都八十多歲，是執業數十年的醫生。現在老醫師有帕金森氏症，每天以拉小提琴和作畫來自我訓練，以期減慢病症的惡化；老太太極其優雅，面容清秀，頗有日本女士纖細文雅的氣韻。兩人都說流利的英語和道地的臺語。

除了為數不多的外來賓客，公寓裡的幾十位老人家都來聆聽，有好幾位還是推著輔助輪進來的。

我坐在最後第二排，往前排望去幾乎是清一色的銀白髮背影。雖然演奏會就在他們的大樓裡，仍然可見每位先生女士都打扮了一番，女士們戴上耳環或項鍊，或拎著美麗的小手提包，男士也都穿著整齊的西裝入場，彼此輕聲交談。

行禮如儀。

人生到了這個階段還能保持著從容，待人與待己的尊重，令人

尊敬。

音樂會及結束後，大家都開心地和個子十分嬌小的演奏家合影。輪到我時，我蹲下身和這位當代傳奇拍了張我覺得很好看的照片。畫面裡有演奏家溫煦寧靜的臉龐，還有我自己久違了的，滿心喜悅的笑容。

送 Ruth 回家的路上，車裡播放著她幾年前在日本的演奏錄音。

她問這是我彈的嗎？開車的朋友笑笑說是啊。「是嗎？我的錄音太多了，自己都不記得錄了什麼。」

夜色漸深，車子奔馳在高速公路上，引擎聲嗡嗡，蕭邦詼諧曲的旋律迴繞在小小車廂裡，沒有人再開口說話。而一個晚上下來，演奏家顯然是累了，我看著她在自己彈奏的音樂裡，像個小嬰兒般，沉沉地睡著了。

石頭

美與愛同在

親愛的W：

與人談論個人的音樂體驗是件困難的事情。只能自己心領神會，無法明白言傳。

誰說只有愛情才刻骨銘心？被音樂全然地溫柔擁抱，心弦觸動熱淚盈眶之時，是刻骨，並永銘心誌。

有時我急恨自己沒有足夠的才華來寫下銘心的悸動。

但我仍時時仰望，音樂裡如星月光輝的永恆之美。

音樂和愛一樣，都是美的信仰，美的真理。最美的音樂，必與愛同在。

夜闌人靜，Perlman 的小提琴旋律悠然。

今晚我將失眠，為美的音樂的愛。

石頭

Stravinsky

親愛的 W：

夜空裡星星兩三點，無雲的青空裡，彎彎的上弦月特別明亮。

近日看了一部影片，《Coco Chanel & Igor Stravinsky》。

Chanel 就是那位時尚界的香奈兒。Stravinsky 是誰？他是二十世紀初先鋒型的作曲家，人稱「變色龍」，長相嚴肅，一看就覺得是個難相處的人。不過，Stravinsky 是我崇拜的作曲家之一，研究所時修過一門課，整學期都在分析這隻變色龍的作品，複雜多變，搞得人仰馬翻、筋疲力竭。

之前無意間看到影片預告，我心想，「妙了，香奈兒和變色龍？」時尚女王和難相處的作曲家有一段愛戀？真有點超過我的想像了。

故事從 Stravinsky 的芭蕾舞劇作品《春之祭》在巴黎的首演揭開序幕，那年一九一三，隔年第一次世界大戰就爆發了。

繼承了俄國芭蕾舞劇的傳統，Stravinsky 這位俄國作曲家，曾寫過當時聽眾所熱愛擁抱的《彼德羅西卡》《火鳥》等芭蕾舞音樂，在歐陸頗負盛名，名噪一時。在他之前，人們聽過的芭蕾舞劇，最有名的當然就屬柴可夫斯基的《睡美人》《天鵝湖》或者是《胡桃鉗組曲》。優美的旋律，華麗的管弦樂法，還有濃濃的俄羅斯色彩。

儘管當時已是二十世紀初了，法國的德步西已在音樂裡寫下了色彩奇異的全音音階和充滿東方味的聲響，人們的聽覺仍然停留在

十九世紀調性音樂飽滿和聲的感官享受裡，對於帶著異國情調的聲響及樂器組合，仍抱著遠觀與懷疑的態度。

《春之祭》說的是什麼故事？它描寫的是異教祭祀儀式，劇終獻祭的少女在巫師面前瘋狂地跳舞顫抖直到死亡為止，舞劇由尼金斯基（Vaslav Nijinsky）編導。

Stravinsky 在這部作品裡展現了「變色龍」的特質，音樂風格從華美的俄羅斯風情一百八十度大轉變，在首演的晚上寫下了西洋音樂史上有名的暴亂事件。

　　　　⁂

音樂會即將開始，電影的鏡頭帶到指揮與團員準備上場就序。

指揮一臉嚴肅地輕聲對著小提琴首席提醒：

"Whatever happens, follow me."（不管發生什麼事，跟著我。）

樂曲一開始就在詭譎的音色和不和諧的陌生和弦裡讓人微微不安，觀眾席裡有隱隱的騷動。隨著音樂來到暴烈衝突又極不平衡的拍點節奏時，觀眾開始失去耐心，發出噓聲對著舞臺咒罵，罵舞者罵樂團也罵作曲家，吵雜的同時間，作曲家的支持者也忍不住起來與噓聲者互相對峙叫囂，接著有人大打出手扭在一起，整個音樂廳裡一片混亂，臺上的舞者和演奏者勉強算著拍子繼續表演，舞臺總監不得不將會場燈光來回打亮又打暗，希望觀眾停止喧鬧讓舞劇演完……最後，法國警察進入音樂廳來維持秩序，作曲者鐵青著臉，悄悄從觀眾席離開走向後臺。

那晚 Chanel 也在觀眾席裡，看著正在進行的混亂，似笑非笑著。

首演算是失敗。後臺的休息室裡，作曲家、編舞家，還有芭蕾舞團老闆個個顏面凝重。

芭蕾舞團老闆問滿臉慍色的 Stravinsky 說：

"What a man must do when confronted by a monster?"（當一個人面對一隻怪獸挑戰的時候，該怎麼辦？）

"Fight it?"（對抗它？）Stravinsky 問。

"No, sing!"（不，歌唱！）

令人玩味的簡短對白，說明了一位前衛藝術家的創作，在面對洶湧而來的嘲諷，質疑和反對，要有多大的堅持和或許不可少的阿Q式黑色幽默。

在《春之祭》首演的若干年之後，Chanel 和 Stravinsky 再次相遇，這次是面對面了。兩個特立獨行的心靈，終於引動了天雷地火般的強烈迷戀，然而，最終也因那些相互吸引的人格特質無法相容而終告分手。

❖

看起來是愛情電影，但是整部片子都浸染在一種黑與白的反差（Chanel's trademark）及不和諧聲響與配樂（Stravinsky's music）的基調裡。鏡頭所到之處，無法感到一般愛情故事所期待的溫馨與浪漫，反而充滿了不確定的對立感，時時在試探、期待和猜疑。

對白不多。那些沉悶無聲的畫面，只有聽起來像是打錯了拍子的節奏，拍子短的急促，長的又太長了以至令人感到呼吸困難——這也巧妙地反映了 Stravinsky 音樂裡節奏的失衡和錯亂——不是作曲家心智失衡錯亂，而是習於安逸的人們，因不適應新的事物而感到失衡錯亂。

配樂絕對是使這部電影獨特的因素之一。除了有 Stravinsky 的作品之外，還有巴洛克時代和更古老的調式音樂。古色古香的十五、六世紀音樂風格對比著二十世紀前衛作曲家赤裸原始的不諧和音階，又古又今，又懷舊又新潮，形成了古怪的反差，配樂上的反差，正好和黑白的視覺反差做了絕佳的呼應。

關於男人與女人天雷地火的電影，不能不談談愛。

我想，藝術家的生命裡，愛永不能缺席——不管是神的愛人的愛、直率明朗和曖昧殘缺的愛、容許或不被容許的愛。

愛的外在形式並不重要。重要的是愛裡面的力量，帶來了什麼影響。

電影裡的一段很傳神：

Stravinsky 和 Chanel 一夜纏綿之後，隔天清晨一大早獨自在樹林裡散步，抬頭看看天空，再低頭看看自己的腳步，不知想什麼，臉上帶著說不出的神祕光彩，隨後走進琴房咚咚咚地彈起了鋼琴，琴音鏗鏘、活力十足，響震了整棟屋子。

肉體感官的滿足激發了精神上的無比動能，使得這位平日生活嚴謹又完美主義的作曲家，放鬆了他的盔甲，在指尖的旋律裡流洩了靈魂釋放的快意。於是我們明白，偉大的藝術家不是神格化受著供奉的神主牌，而是有著肉體與靈魂矛盾又共存的個體。

石青如
月光下‧我想念
242

劇情安排了男女主角的爭執做這場愛戀的收場。

Stravinsky 在一次爭執裡對 Chanel 說：

"You are not an artist, you are a shopkeeper." （你不是藝術家，

你只是個做生意的人。）

這句藐視意味的話，導致特立獨行的傳奇女子 Chanel 斷然轉

身不再回頭。

（接著電影畫面跳到老年的 Stravinsky and Chanel，以兩人若

有似無的相互思念做電影的 ending。這段我個人覺得是溫情的 cli-

ché，不值得討論。）

電影多半是渲染、修飾過的。然而無論幾分真幾分假，有關人性的議題與愛情的糾葛，永遠為人津津樂道，並且難解無解。

石頭

夏夜

親愛的W：

晚間散步夜風清涼，才沒幾步，便聽到蟬鳴蛙嗄嗄哇哇，此起彼落。

夏夜來臨。

有了蟲鳴蛙聲，靜晚，更靜了。

七八個星天外，詩人的夜不在詩裡，在此時此地。

萬物寂寂月自清，

我欲眠，君可去。

今夜靜美無限，簡陋記之。

石頭

自得其樂

親愛的 W：

近日練習一首以前沒有彈過的蕭邦〈夜曲〉，技術不算太艱難，

但音樂好難（懂），練習了一個多星期仍然不知所云。

這是必然，也是練習微苦又微甜之處。

手上彈出來的和心中嚮往的有一段距離，外人不明白，可能笑

說：這不矛盾嗎？就只一個人的心與手，有什麼難，手照著心裡想

的做不就是了？

偏偏不是這樣。

心裡想的，是境界上的美感。它不是很明確的什麼樣子，但

彈出來的感覺不是心裡期待的那個聲音，卻一聽就曉得，這是技術層次上力有未逮。也是多年來心中的困擾——不管是天生手小的限制，或者是後天使用手指的方式不妥當。然而，沒有任何藉口能開脫自己之未能夠。

美是如此抽象，但成就抽象的美，卻必須透過技術層面上實際又有效的執行。感覺相悖的兩件事，恰是藝術完美呈現的一體兩面。

當我聽到人家琴彈得很美的時候，總是充滿羨慕與敬佩之心，因為知道那天分不是每個人都有，背後的努力也非人人都能做得到。儘管如此，我還是亦步亦趨，盡可能發現問題解決問題，用後天的努力來彌補先天的不足，即使進步緩慢，我仍自得其樂。

光說不練，等於白搭。練琴去！

石頭

精神裂痕

親愛的W：

幾日來回聆聽舒曼的連篇詩歌《詩人之戀》。每首都短短的，精簡的旋律裡帶著純眞的憂傷。

舒曼的純眞不是渾然不知世事那種，而是人世洗練過後，仍然對至美嚮往的純眞。

對至美有嚮往的靈魂，注定了要受折磨。舒曼爲靈魂裡的衝突所苦。世人說是精神分裂。

然而，誰的靈魂不是分裂的呢？只是裂痕的大小之別罷了。

石頭

寫作初心

親愛的 W：

心情可佳？

今天日麗風靜，雖然仍在攝氏十度左右，但不再那麼寒風冽冽了。這冷，終於有一點和解的意思了。

最近生活有點紊亂，過度與人群接觸應對，身心有些疲乏了。

回歸寧靜是必要的。婉謝了早上的 brunch 邀約和我喜歡的下午茶，端坐在鋼琴前，五線譜稿紙一一排列整齊在譜架上，鉛筆筆芯也都補充好，平緩呼吸，進入音樂——工作使我感覺到存在的真實。

〈寫互春天的批〉初稿早就完成，然而回臺灣時和指揮老師相約討論音樂，老師對幾首作品（包括這首）有些看法，不是不喜愛，反而是因為喜愛，所以希望我將曲子的形式修改得更友善，容易傳唱一點。

細心討論之後我欣然接納老師的意見，做局部的修改。

修改斷斷續續地進行，今日終於定案。反覆檢視原有部分與新修的部分，發現從最初完稿到現在的一年多裡，我看自己作品的眼光已有所改變，思考更有餘裕，想像也敏銳了些二。但，為了不使修改部分和原曲保留部分的落差太大，須得像「降格」似的，把對音樂的感覺拉到比較接近當初寫作的心境位置來做修改，免得聽起來缺乏一致性。

其實大可把全曲重寫一遍。但我想保留著寫作的初心，好讓自己聽它的時候，會想起在人生那個階段所發生及所感受的種種。也算是內心一點小小的莫名執著。

因為，作品就像人生的印記，不該隨意就用橡皮擦擦掉重寫。

石頭

記SFSO馬勒第五

親愛的W：

號角自遠方孤絕響起，歡愛與憂苦交摻，世俗與神聖並存。它是生命的呼喊：請愛我的靈魂如同愛我的肉體。

啊，永恆的愛人，世間可有永恆的愛人？

我不再懷疑。

湧泉般的，毫無保留，熱熱烈烈的愛將我傾刻淹沒，再無多餘的言語。

當我們與最美的音樂凝神相會時，全然的滿足與愉悅不只是想像而已，它是真的，如同這肉身感官一般真實震撼。

笑我癡人吧，無妨！

石頭

蕭邦品味

親愛的Ｗ：

日安。

感覺才不久前，後院的楓樹還一副細枝零葉的小可憐樣子。今天一早探看，啊，濃密的青綠新葉已長滿了枝頭，清晨陽光裡顯得特別清新可人。

雖然空氣還是涼涼冷冷的，但人們已經等不及把春意穿上身。淺淺的藍、粉粉的黃、淡淡的紫色。望著街行的五彩春光，心想……春天真的來了。

昨夜讀了幾頁蕭邦的故事，說他是個極重視品味的人。從衣著到家具，袖釦手套到窗簾門把，每個細節都展現出他獨特的品味與貴族氣息。

我想，這種高貴的品味與氣息是由內而發，自然天成的。並非只重視外在物質裝飾，內在卻相對空洞乏味。

蕭邦的獨特品味不只顯現在衣著打扮或居家風格，他最珍貴的品味在於，對音色極細微的敏感與美感的追求。一位聽過他演奏的德國鋼琴家說第一次聽蕭邦的琴聲，便感到心醉神馳，無法用言語形容於萬一。「不管怎麼聽都是完美無瑕，我甚至可以跪下來向他膜拜。」

誰能想像這是怎麼樣的完美？

優雅和節制，是當時人們對蕭邦演奏的第一個印象。不像李斯

特狂人似的用身體將鋼琴整個吞噬，蕭邦只是安靜坐在鋼琴面前，面容平和，沒有什麼特別的表情，雙手卻如飛燕輕巧地在琴鍵上來回飛翔，看上去毫不費力。人們說他彈琴的時候，便是與神的溝通。他是受天啟的信息者，藉著與生俱來的天分與靈氣，在指尖音樂中，向世俗傳達上天的神諭與歌聲。

「那個開啟天國大門的蒼白波蘭人」——一位詩人充滿敬意地形容他心目中的蕭邦。光是從這樣的讚嘆裡想像著，自己也彷彿得到了性靈加持。聆聽蕭邦，彈奏他的作品時，內心感受也變得很不一樣了。

石頭

寂寞星星

親愛的W：

剛剛出門時抬頭望了望夜空，一片乾淨無雲，星點微光，遠遠近近無聲閃爍著。

星星也寂寞嗎？

在地球看星星，遙遠得無可想像，但那還不是最遠的距離。

石頭

第三輯　寫給生活的情書
259

海

親愛的W：

體驗了一週的海上生活，大海搖晃的節奏好像一直留在身體裡。下船之後走起步子還是搖晃不已，全身飄飄然，有些不踏實。

不知是天亮得早還是天氣熱的關係？一大早就聽見小鳥兒在窗外嘰喳亂叫。嗯，我確定，人是在陸地上了。

能夠在海上生活的人，身體裡一定有個與眾不同的水平儀，讓

他們在大海的韻律與節奏裡，特別感到平衡自在。

「這艘船以一條想像的橫軸為中心晃動，大約每半分鐘便往上或往下一次，但節奏不是非常規律，這種晃動就是讓胃這麼難受的主要原因，同時也使 John 的腦筋癱瘓。慢慢地就如他下方的桶子一樣變得麻木了。」我在船上邊暈著船，邊想著《發現緩慢》書本裡這段，嘗試著感受搖晃裡的節奏和平衡。

畢竟是徒然。海波細微又廣闊，這不可解的神祕韻律，哪是理性所能理解與歸納的？書裡說的也真對，腦筋被搖晃給癱瘓了，才在海風裡看了幾頁詩，注意力就無法好好集中了。

旅程中碰到一對優雅的老夫婦，輕談之下得知他們來自英國北部。這次加勒比海之行，是第四十次坐郵輪！船在佛羅里達靠岸時他們不下船，直接接著下一段橫渡大西洋的海上航程回到英國的家，準備再搭六月的亞洲航線。

「坐那麼多次船，不覺得無聊嗎？」我問老太太。她笑笑說：

「我有個小孫女今年十五歲，從她七歲時我們就帶她到處旅行，坐我們坐過的船，告訴她我們走過的這裡那裡，是很棒的感覺。我們年紀大了，金錢是身外之物，把再多的遺產給她也沒什麼意思，而我們祖孫共同的旅行記憶，才是她一生最美好的資產。」

老太太項鍊上的珠珠在柔美燈光下閃閃發亮，映照在臉龐上，晶瑩動人。

＊

加勒比海裡有無數個小島，陽光沙灘夾腳拖的觀光事業，建立在黑人的殖民與獨立歷史裡。西方資本主義的優勢與強勢在島上充分表現著。有錢人奢享受的程度，是那些服務他們的中低下階級，特別是當地的有色人種永遠無法想像的。小島上隨處是高級珠寶與手錶的商店，私人港口裡停泊了各式各樣的豪華遊艇，而公眾

石青如
月光下，我想念
262

海岸邊，黑人的小攤子用橘色的大傘遮著豔陽，小販向遊客兜售著從海裡抓到的新鮮海螺，把螺肉挖了出來切丁，拌著酸酸辣辣的沙拉和碎冰，一碗十元美金吆喝著。他們的臉上笑容並不是那麼多。黝黑的膚色下分辨不太出風霜的痕跡。

群島其中有個名為 St. Martin 的小島特別有意思。它的北半部比較大，歸法國所有；比較小的南半部則是荷屬，現已獨立成荷蘭公國的一分子。導遊跟我們說了個小故事，話說當年荷蘭人和法國人同時發現了這個島，協議一邊一份，兩造各派一個人從島的中間向南北直行，碰到了岸邊再折返，折返時相遇的那個點劃上東西線，當作兩國的分界。法國人按部就班地走著，很快就到了岸邊然後開始折返，荷蘭人卻在途中偷了懶，睡了一覺才繼續前進。法國人走得快走得多，結果就是得到了比較大的土地，而荷蘭人只能摸摸鼻子，分到比較小的一部分。

世界這麼大，旅行的人那麼多，到處看來看去，究竟看什麼呢？

有人喜歡買東西，嚐美食佳餚。有人喜歡歷史人文，也有人走馬看花，腦筋放空，只圖個清靜。

我呢？除了稍稍暈船，晒了點太陽之外，有個小感想：有個陸地上的家能待著，不錯。

石頭

蝴蝶

親愛的W：

日安。

秋日涼冷，花朵兒也都謝了，理應沒有蝴蝶的蹤影。

一日從外頭回家，車子駛進車庫電捲門自動放下。正準備脫鞋進屋子，恍恍然一隻白白的小東西在頭頂上飄啊飄。

蝴蝶？

她跟著車子進車庫的吧，我想。無奈車庫四周都是封閉的，小白蝶只能直直往有光線的車庫側門窗上飛去，向著光盤旋來回。

「想出去吧，傻蝴蝶。」我把側門開得大大的。讓她能暢快地

飛出去。

只見小白蝶一路飛往後院，但並沒有走遠的意思。反而像回了家，東看看西瞧瞧，上上下下左右舞動著。

是在後院整理蔬果時，常碰到的那隻小白蝶嗎？原來她不是迷路，而是隨著我的車找回了家。

這幾天又到後院頻頻顧盼，卻沒再見到小白蝶了。

據說成蝶的生命週期只有短暫的一到兩個月，那麼，來年恐是見不著她了。

欸，這輕巧的相遇，竟也是告別。

石頭

感冒

親愛的W：

近日微恙。感冒的各式症狀全數齊發，像怕趕不上似的，無一不卯足了火力。

然而說也奇怪，就在頭腦混沌之際，手邊正在進行的樂曲，反而進展得比平日還順利。這是什麼道理？邊寫邊想著莫札特在人生末期困頓潦倒，即使沉痾之中也得在病床上振筆疾書，只為了幾個金幣。然而，生活窘困的狀態裡，他筆下流洩出來的音樂，卻引領我們仰望光亮與高貴。

現世之闃黯對照內心之光亮。有時我不明白，藝術是為了黑暗

而救贖，或是爲了光明而榮耀？

石頭

井

親愛的W：

我以為，在每個人的心靈深處終究是寂寞的。

那個世界就像是一口井。從外頭投擲一點什麼下去，便響起了的陣陣回音，讓人以為有什麼可期的。殊不知，那只是聲音的虛幻，迴盪過後，一切終歸於寂靜。

石頭

www.booklife.com.tw reader@mail.eurasian.com.tw

圓神文叢 201

月光下，我想念：寫給音樂的情書

作　　者／石青如
發 行 人／簡志忠
出 版 者／圓神出版社有限公司
地　　址／臺北市南京東路四段50號6樓之1
電　　話／（02）2579-6600・2579-8800・2570-3939
傳　　真／（02）2579-0338・2577-3220・2570-3636
總 編 輯／陳秋月
主　　編／吳靜怡
責任編輯／吳靜怡
校　　對／吳靜怡・周奕君
美術編輯／李家宜
行銷企畫／吳幸芳・陳禹伶
印務統籌／劉鳳剛・高榮祥
監　　印／高榮祥
排　　版／陳采淇
經 銷 商／叩應股份有限公司
郵撥帳號／18707239
法律顧問／圓神出版事業機構法律顧問　蕭雄淋律師
印　　刷／祥峯印刷廠
2016年10月　初版

定價 300 元　　　　ISBN 978-986-133-593-3

我以為，在每個人的心靈深處終究是寂寞的。

那個世界就像是一口井。從外頭投擲一點什麼下去，便響起了的陣陣回音，讓人以為有什麼可期的。殊不知，那只是聲音的虛幻，迴盪過後，一切終歸於寂靜。

——《月光下，我想念》

國家圖書館出版品預行編目資料

月光下，我想念：寫給音樂的情書／石青如 著.
-- 初版. -- 臺北市：圓神，2016.10
272面；14.8×20.8公分. --（圓神文叢；201）
ISBN 978-986-133-593-3（平裝附光碟片）
1.音樂 2.文集

910.7　　　　　　　　　　　　　　　　105015678